# 漫畫輕鬆入門

健一、張曉波　著

U0086423

新一代圖書有限公司

# CONTENTS 目 錄

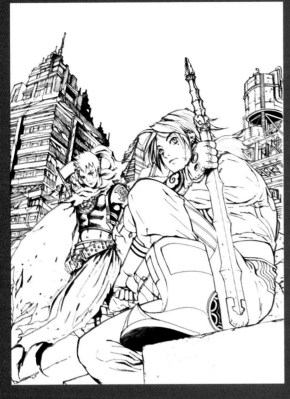

## 作者介紹

健一　中國當代漫畫家
現居北京，滿族，生於漢中
1997-2000年於西安美術學院學習繪畫
2001年6月於北京創作漫畫至今

張曉波（波子）　電影學院動畫專業
現居北京
在作品中融入了古今中西方美術元素，
濃重的色彩，新穎的構圖，形象設計唯美，
值得學習

## 序 言

　　當你身穿米奇T恤在街上閒逛，當你在電影院瘋狂地迷上變形金剛，當你沉迷在玩具店裡找著各種卡通玩偶，當你被網路遊戲的華麗動作所吸引，當你親身體驗COSPLAY時，你可曾想過這些都源自於動漫的力量，這是可以改變少年人生取向、可以帶來巨大商業利潤、可以創造虛擬偶像、可以讓每個人都充滿青春活力的時代。這就是世界上的第九藝術—動漫。　如果你喜好動漫，如果你關注動漫，如果你追隨動漫，你一定想知道那些美麗的畫面是如何產生的吧？那麼我將會在這個美麗的畫冊中告訴你應該怎麼去做，以及你需要讓自己如何裝備才能畫得更好。　希望裡面的每一幅作品都能得到讀者的喜愛，願大家透過作品繪製更加瞭解繪畫工具的運用，更好更快捷的創作會使你感到更快樂。　願我們結伴而行，一同在這條美麗的道路上越走越遠。

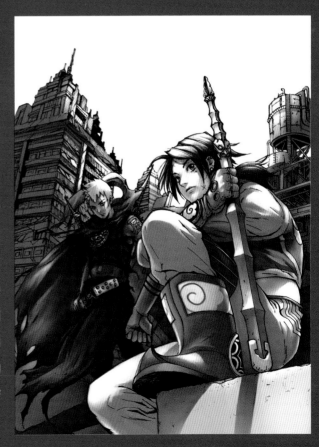

　　在開始介紹漫畫高級技巧前，要確認你是否為基礎知識的學習做好了準備。來看一下你所需要的材料：鉛筆、鋼筆、刷子、墨水、橡皮和紙，還有如何在特定情況下選擇使用不同材料的技能。此外，如果你想使你的畫有強大的影響力，你還需要掌握扎實的圖片設計原理和色彩理論基礎。如果理論不是你的強項或者你寧願去做別的事情，先不要著急。這就是一個你必須要把理論付諸實踐的例子，如果你真的想成為一名漫畫家的話。只要堅持不懈，不久就會發現這些規則和理論開始變成習慣，你也會開始理所當然地應用這些理論。

　　很多漫畫家在發展初期時常犯的同一個錯誤是買來各種不同的材料，以為這樣就會成為更好的漫畫家。可是真正需要的並不多。

## 鉛筆

　　鉛筆等級分為3種：3號鉛筆硬，1號鉛筆軟，在學校和家中常用的是2號鉛筆。2號鉛筆作為一般用途很合適，但是較硬的例如3號鉛筆在速寫光線時會更有用。較軟的1號鉛筆能幫你加深圖畫。而用2號自動鉛筆能畫固定不變的線條，普通2號鉛筆要定期削尖。

　　你會畫一些框架來幫助你塑造圖畫，而這些框架及任何繪畫過程中所犯的錯誤需要被擦除。任何橡皮都應該能做到這一點—只是要確定它能擦得乾淨。

## 紙

　　本書裡的大部分畫都是在廉價的複印用紙上畫的。如果其他使用的繪畫材料並不高級，就不用擔心紙的品質。

4

### 鋼筆

　　傳統漫畫家用金屬頭鋼筆和黑色墨水。這種鋼筆可以根據按壓在紙上的強弱畫出不同濃度的線條。一種相對簡單的選擇是用高品質的軟筆尖繪畫鋼筆。

### 軟筆和墨水

　　軟筆和一些黑色墨水可以製造出一系列不同的效果。需要大面積純黑色處理時可以採用這種方法。一些漫畫家就用軟筆劃所有黑色線條。要選用品質好的軟筆，白色墨水可以用於遮蓋錯誤和增加效果。

### 繪圖板

　　漢王 創藝大師0806(無線感壓筆)是由中國IT優秀企業——漢王科技推出的，中國首款自主研發，具有專業級品質、普及型優良性價比的繪圖用數位板。它的頂尖的繪圖板工業設計和無線繪圖筆技術，特別適用於設計者、美術相關專業師生、廣告公司與設計工作室、Flash向量動畫製作者、家庭DV愛好者、準專業DV製作者，以及電腦繪畫愛好者及入門級用戶。

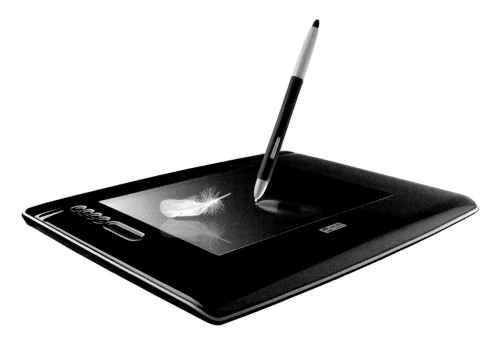

## 第二章　基礎知識

### 色彩

不久前，漫畫家們還在用水彩或壓克力顏料手工上色。現在，大部分漫畫作品都是通過電腦來上色，本書中的大部分圖畫都是以電腦完成上色。如果你沒有電腦或合適的軟體也沒關係，過去的上色方法仍可製造出絕佳的色彩效果。

### 構圖

構圖是在繪畫時需要考慮的最重要的方面之一，其關鍵在於你想在畫中包括哪些元素和把它們放在畫的哪一部分。這也許聽起來簡單，但是好的構圖是要花些心思的。

### 基礎規則

這裡，我們來看一些最基礎的構圖規則。瞭解這些規則會幫助你在繪畫時做出相關的決定。要記住：沒有完全相同的兩幅畫，有時有必要打破規則，但話說回來，只有當你真正瞭解這些規則時，才能成功地打破它們。

### 肖像模式

寬比長短的畫被稱為肖像模式。在本頁中所顯示的這幅Magnus的畫就是肖像模式。

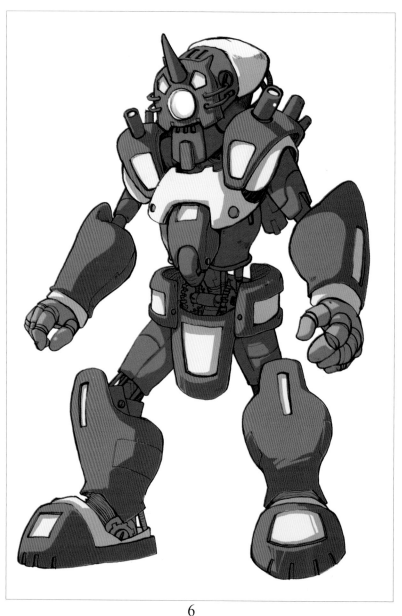

①**定位欠佳**

　　人們在拍照時，你會驚訝地發現他們經常會無意識地把焦點放到不正確的地方。像這幅圖，Magnus的頭部，處在整個框架的正中間。這種情況也會在繪畫時出現。在這幅圖中，Magnus的位置太偏下方了，他的頭處在框架一半的位置，綠色線為一半的標記。在Magnus頭的上方還有很大一塊空著的地方，看上去他好像要掉到畫面以外似的。

②**垂直定位**

　　一個物體在框架中的高度被稱為垂直定位。這幅圖就是個很好的垂直定位的例子。Magnus在框架中被擺放得很巧妙，沒有過多的閒置空間，他的身體部位也沒有被裁掉。

## 風景畫模式

在本頁中的畫都是長比寬短的畫，這種類型的畫被稱為風景畫模式。這種模式通常在攝影師和藝術家拍廣角畫面時採用。

①

### ①水平定位

物體與畫寬同高的模式被稱為水平定位。在這幅畫中，Magnus 被放置在正中央。雖然這種構圖搭配其他因素有時會好用，但通常這種構圖看起來會顯得死板，應該避免如此放置。

②

### ②黃金分割

人們普遍認為，如果畫中的物體被放置在左心或右心效果會更好。古希臘的藝術家們想出一種複雜的叫做黃金分割的幾何方程式，而現今的藝術家仍在使用此規則。簡單地說，這種方法是指物體應該放在從畫面邊緣算起，正好超過三分之一位置的作法。

### ③─④向左或右移動

把Magnus向左移或向右移，並把他大約放置在黃金分割線上，畫馬上就會變得有趣起來。Magnus的身體角度也改變了他與畫面中其餘空間的關係。在畫③中，他在望著畫中，這時可以加入我們之後想加入的任何背景。畫④與畫③相反，因為Magnus的角度遠離畫面的主要空間。

③

④

## 色彩理論

你使用的顏色將對畫面的最終外觀和感覺產生重要影響。這裡，Magnus得意地向你示範一些簡單的色彩組合。這些色彩組合的規則同樣也適用於創建背景色彩。

### ①原色

紅色、藍色和黃色是原色，也是所有其他顏色相混合的基礎。如果你只有三色鉛筆、鋼筆或油漆，盡可選擇這些顏色。

②補色

　　綠色、紫色和橙色被稱為補色。這三種顏色分別由兩種原色混合而成的。在下圖中的三個Magnus圖像中，Magnus胸部的顏色就是用他雙臂的顏色混合而成的。

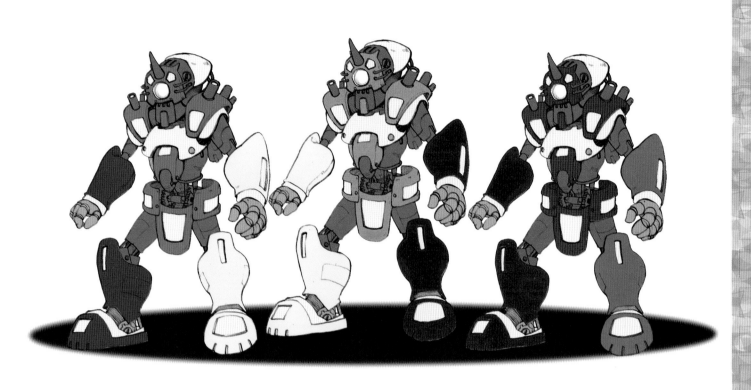

③**全譜色**

　　上面提到的三種原色及三種補色代表的是純粹鮮明的全譜色，就像你在彩虹中看到的顏色一樣。把原色和補色都放在一起是很不適宜的，所以通常明智的做法是控制你所使用的顏色。

④**染色和陰影**

　　白和黑兩種顏色可以改變畫質。在圖片中加入白色的步驟稱為染色，這樣的畫看上去顏色較淡、柔和。在圖片中加入黑色的步驟則被稱為陰影，這樣的畫看上去更暗些。使用染色和陰影會讓你的畫看上去更精緻。在這幅畫中，Magnus身體各部位所用的顏色是相同的，但是在左側的畫中，Magnus身體各部位使用的顏色都加入了白色以製造出柔和版本效果。而在右側的畫中，Magnus身體各部位所使用的顏色都加入了黑色，以製造出更深的版本效果。

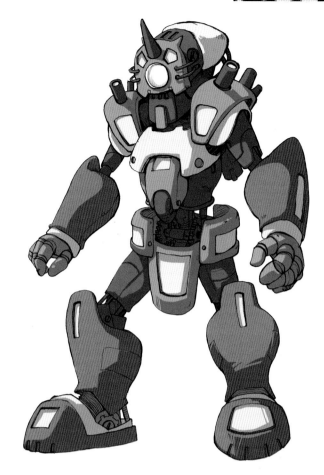

### ⑤互補色

有些顏色混合起來的效果要比其他顏色的效果好。每一個原色都有一個次色作為它的互補色，也就是另外兩個原色的混合色。因此，舉例來說，綠色是紅色的互補色（藍色+黃色），而紫色則是黃色的互補色（紅色+藍色）。你可以用互補色搭出很好的混合色。在本圖中，Magnus就身著基於藍色和橙色並加上了不同染色和陰影效果的衣服（黃色+紅色）。

### ⑥調和色方案

為了讓你相信你在畫圖時並不總是需要那麼多顏色，在本圖中你可以看到Magnus的身體只用到了加了染色和陰影的綠色，也就是在顏色中加入了白色或黑色。在這幅畫中根本沒有顏色的衝突！

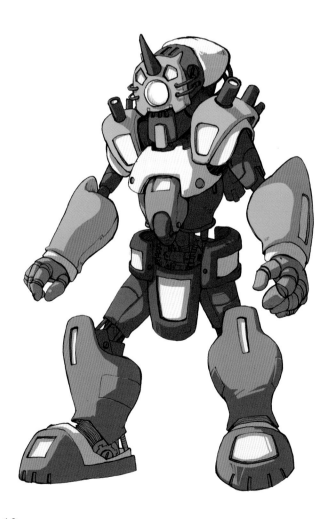

對於你畫的那些人物而言，背景的創作是無止境的。

在這部分將會看到一些抽象的背景，這類背景會誇大你所畫的人物特徵。我們還會研究如何創造全背景畫面。你可以使用全背景畫為人物做特別設置，這些全背景畫會從你比較熟悉的事物延伸到獨創的未來主義場景。

雖然你將有很多機會用想像力創造出某些奇妙的世界，但有些規則還是需要注意的。通過本章你會瞭解如何使畫作更令人信服。

一個好的背景能使你畫中人物效果增強一倍。本章會在如何使人物及背景完美地結合給予提示。

顏色對於成功地結合人物及背景是很關鍵的，要特別注意這一點。

如果手邊有其他關於人物及背景結合的書籍，可以用你已經畫好的人物繼續添加背景，或者，你可以按照這裡提供的技術為人物創造背景。

### 抽象背景

在漫畫中，為一個反覆出現的人物加上抽象背景。我們用一系列的組織結構、顏色和明度（亮、暗區分）來幫助顯示人物的感受或者是我們觀眾的感受，Daisy將會示範一些常用的抽象背景類型。

**①無背景**

在這幅畫中沒有加入任何背景。你可以看到這裡基本沒有任何心情或感覺的指示（暗示）。畫面看上去平淡無味，而且也沒有與專業漫畫藝術的表現。

**②contented feel**

潑上一點色彩，用一點簡單的雲狀物就可立刻把畫面轉換成內容豐富的感覺。這些明亮、清新的顏色，常用於表達溫暖、和煦的天氣。

### ③—④邪惡的表情

抽象背景的作用不僅是傳達人物的心情，這種背景也可以幫助展示人物的性格。在這幅圖中，Daisy的邪惡的雙胞胎Detta，被漫畫式電光和火焰設計加強了邪惡效果。顏色也很重要—深紅色和紫色表現出了盛怒和惡毒的效果。

有很多感覺並不需要高難度的畫面來表達。任何一種藝術的目的是交流，如果你可以用簡單的效果說出你要表達的，就沒有必要用複雜的事物去表達。

⑤—⑥**速度線**

這是漫畫家很常用的一種手段。從一個人物身上放射出的不同數目和厚度的線條強調了不同種類的情緒，這些線條的意義要看漫畫的故事情節和人物的表情才知道。線條可能表示的是突然意識到了什麼，讓人驚訝的決定或興奮。畫面背景的顏色也會加強所要達到的效果。

⑦—⑧**其他效果**

除了加強人物的性格和感受，背景效果同樣也可讓手勢看起來更有力度。一根抬起的手指可以充滿神奇特質，而一個拳頭，則可以戰無不勝。

當你在看漫畫書或動漫電影時，注意看他們所使用的抽象背景，然後嘗試在你的作品中模仿這些效果。你也可以創造你自己的效果，但它們必須有效，要確保它們能表達出你想要的效果。

# 一見鍾情

讓我們用一個簡單、靜止的人物作為開始的例子。寂寞的Romeo看到Tellima的第一眼就知道她是他的夢中情人。在這時，任何事物對他來說都不存在了。我們將製造一個表達他感情的背景。我們需要造出一切走向都由女孩牽動的影響，與此同時，她的身體應向著畫外擴散。

### ① 人物太小

在這幅畫中，Tellima確實太小，她沒有占滿大部分空間，所以她很容易被背景淹沒。

### ② 人物太大

Tellima在這幅畫中肯定是不會迷路了，但也並沒有給以後加入效果背景留下什麼空間。雖然我們想讓她吸引Romeo的注意，但現在的她因為離得太近，反而失去了神秘感。

### ③ 大小合適的人物

這是一個剛好合適的尺寸。會看不見腿，但腿在這裡對於整體效果來說並不重要。在這幅畫中，把Tellima放在中間是個好主意。這樣做我就打破了黃金分割規則（見黃金分割部分），這是因為我想讓人物成為整幅畫的唯一焦點。

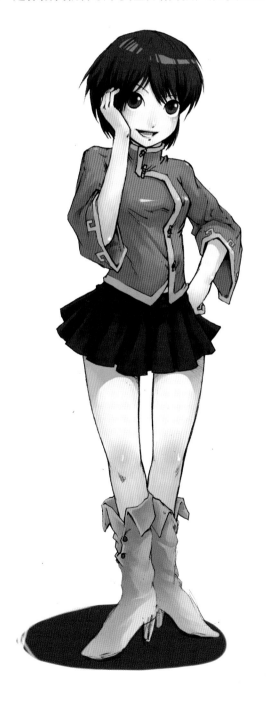

### ④欠佳漸層

這幅畫中我試著在背景中用明度把注意力引到女孩身上，但並沒有達到想像中的效果，看上去似乎是把人物往外推。

### ⑤合適漸層

這就是個好例子。背景的明度給人物製造了一種動人的光暈效果，給我們一種望向有光亮的隧道盡頭的感覺。

### ⑥欠佳放射線

為了誇大背景效果，我將會在女孩背後加一些放射線。這幅畫中的放射線畫得雜亂無章，因而並無效果。

### ⑦合適放射線

從相同的一個點開始畫放射線會使線條看上去更有順序，更漂亮。

### ⑧顏色草圖

　　你可以用軟筆、色筆以及鋼筆灌不同顏色的墨水來製造你想要的顏色。但是如果你想用純亮色，你會受到這些鋼筆墨水顏色的限制，儘管這種鋼筆很細，可快速做出顏色草圖並呈現出你的想法、讓你確保顏色草圖是否可行有幫助。在背景方面，從畫中心開始，我在Tellima周圍畫了一些同心圓心。用的是漸深的粉色。在定稿作品中，我會只用一種粉色，用染色和陰影手段加入白色和黑色使它們看起來不相同。我不會用其他漫畫中常見的黑色放射線，而是用稀釋了的白色墨水來製造光軸。我還會增加一些白墨水點以提供一些火花。

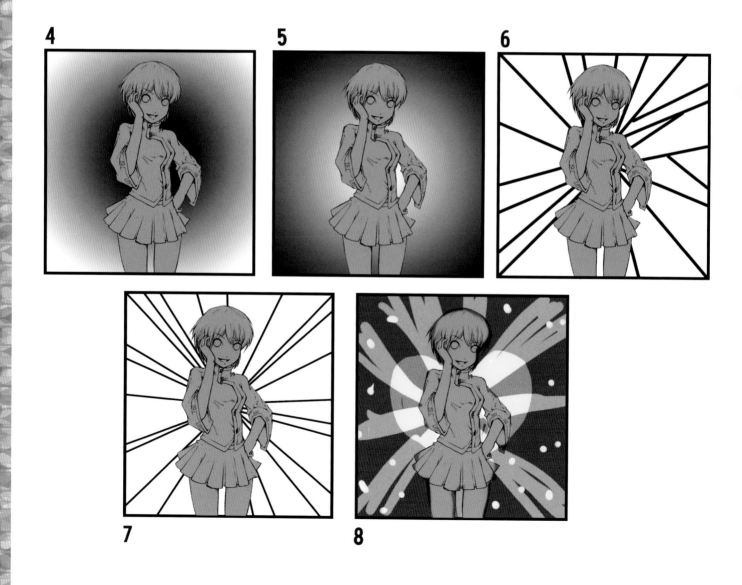

⑨**定稿彩色背景**

　　在電腦上，我可以很容易地複製色彩，而且讓整幅畫看上去很美。傳統材料也能達到類似效果，雖然會花很長時間，而且每種顏色都必須極細心地應用。

⑩**作品完結**

　　現在，Tellima的這幅畫就完成了。我稍微模糊了她的身體以製造一個柔焦的效果，並且局部擦去了她的雙腿，以使人們的注意力集中在畫的上半部分。

19

# 女勇士

與Tellima那幅畫相比，這幅畫更具有活力和戲劇性；你可以看出畫中人物明顯的情緒。這次的挑戰並不是誘惑觀眾，而是send the shivers down their spines! 背景需要傳達動作、力量和態度。我同時還想捕捉這個人物的一些野性氣質，她可是個活躍的漫畫寶貝。

### ①人物太大

在這幅圖中，我們的女勇士過大而不能傳遞動作資訊。一個在運動著的人物在畫中需要有空間。

### ②定位欠佳

這是一個相對稍好一點的人物尺寸，高度也合適，但是在水平軸的中央定位不正確，太過靜止。

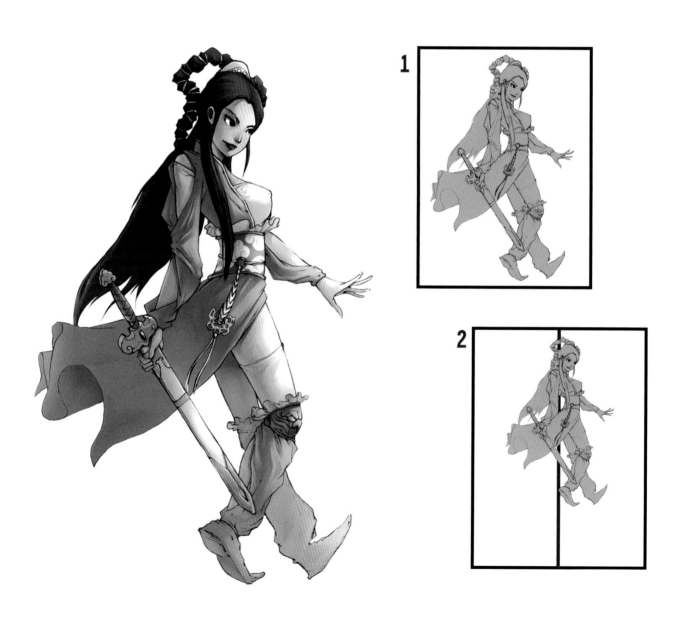

### ③使用黃金分割法

圖3中，我把人物從畫中央按照黃金分割法挪開了，就像在本書的黃金分割部分所介紹的一樣。這樣放置效果好一些，但是她的臉朝向畫的右下角，也就是說無論她在看著什麼都是在本張畫的外面，所以這幅畫還是有些不對勁。

### ④良好定位

把人物放在畫的左上角傳達的資訊是她已經達到動作的最高點並且正在望向她到最高點前的路。憑直覺，我感覺這個定位很不錯。

### ⑤加入背景

這幅畫的背景需要適當地戲劇化。首先要考慮的是幾點寬闊的陰影和色調。要創造這幾點，我通常會在一張只有幾英寸大的紙上速描出一些畫面，來測試線條和明度的結合。你可以用這種鉛筆速描的方法做很多練習。藝術家們稱之為略圖。在新作品創造早期，這些畫沒必要太大或很複雜。這些圖片展示出我用略圖開始了我的創作效果。基礎色調和陰影表示的是我的動力和心情。

### ⑥細節

在逐漸展開的圖畫中，細節也呈現出來。我把陰影變得精緻，也加入了光源。甚至在這時，我已經開始想到在結尾的畫中會包括的結構和元素。

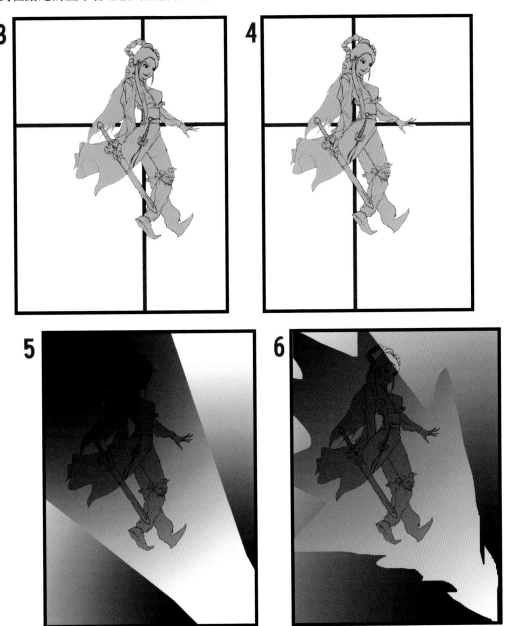

⑦**顏色草圖**

　　在一些漫畫故事中，裡面的人物大都與某些野生動物的靈魂聯繫在一起。這一點似乎可以用在我們的女勇士身上。我在想像著有一條蛇盤旋在畫中的人物周圍，這可使畫面看上去戲劇化而且加強動作。我想出用草圖來設計背景的方法，然後我很快畫了個速描，還為上一幅圖的色調上了色。顏色盡可以大膽，甚至可以起衝突。由於我不打算把這幅畫弄得很精巧，因此我用了光譜中的所有顏色：用暖色—紅色、黃色和橙色，作為人物和蛇的顏色；把冷色—綠色和藍色，用作背景色。這樣就能把女勇士和蛇的感覺與畫裡的其他東西區分開來，與下面的區域區分開。雖然這只是一張速描草圖，我畫的蛇身上的線條也很潦草，但我喜歡這種效果，即給生物加上點粗糙和迴旋效果。這種效果可以在我的最終作品上得到較好的表現。

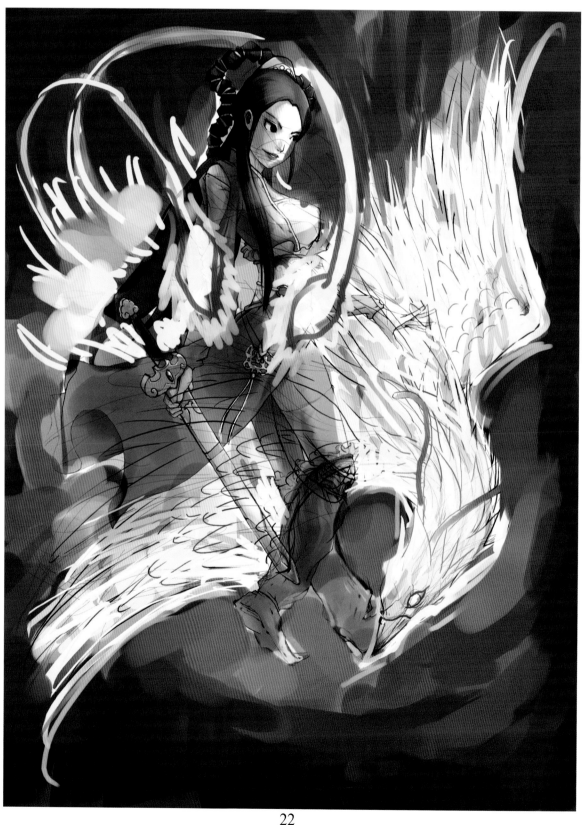

⑧**繪畫背景線條**

在電腦發明之前，藝術家需要一口氣畫完整幅圖（包括人物和背景），然後手工為畫上色，包括用水彩、彩色鋼筆或一種不同媒介的混合物。但現在有了電腦，我沒有必要為已經創造出來的這位女勇士繪畫和上色。我會先完成背景部分，然後再把她放上去。在細緻的背景裡，我用鉛筆開始畫，然後用黑色線條重新畫一次。

⑨彩色背景

我把剛才畫的黑色線條掃描進入電腦，然後在塗色和添加數位化效果前去掉污點。

⑩**作品完工**

　　在畫中加入人物時，我必須去掉她身體的一些部位，這樣她看上去就是被蛇環繞著的。把這幅用電腦上色的作品和我的草圖做一下比較。

## 水平線

當你在看一幅畫的時候，總會有一條讓地面與天空相接的線，這條線叫做水平線。簡單地瞭解如何在圖片中使用水平線，會幫助你設計出帶有說服力的背景畫面，並精確地讓你的人物處於其中。

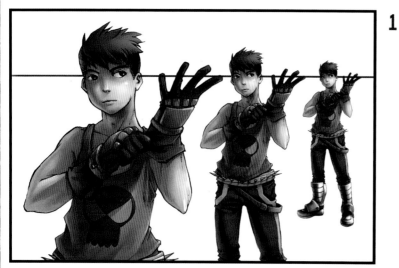

**1**

### ①眼睛的高度

一幅畫的水平線代表了觀眾的視線高度。在這幅圖示中，我們（也就是觀眾）與Duke的高度是完全相同的，都落在水平線上。所以無論Duke離我們多近或是多遠，他眼睛的高度總會是一樣的──與水平線吻合。

**2**

### ②較低的眼睛高度

現在，想像一下你躺在地板上仰視Duke. 因為你的視線高度變低了，Duke也不在水平線上，但Duke要比你高出很多。這時的水平線是在Duke的腳踝處，所以這再次說明無論我們離他多近或是多遠，水平線決定我們視線的高度。

**3**

### ③不同的角色

你所畫的漫畫人物當然不是同一高度的。在這幅圖中，如你所見，Magnus要比Duke高一些，也就是說比我們眼睛的高度高，或者可以說比水平線高。因為Daisy比Duke矮，她看起來就會比視線的高度低，或低於水平線。

④**距離**

如前面所提到的，觀眾眼中的人物之間的距離並不影響他們是高過或低於水平線。水平線仍會從Magnus胸部穿過，也差不多碰到Daisy頭部的頂端，就像上一幅圖示的情況一樣。

⑤**團隊**

這幅圖呈現出了整個團隊，但這次是從一個更低的眼睛高度來看的，就像觀眾是坐在地上看這幅畫一樣。

**4**

**5**

## 前往營救

我們的這位單車少年Revvy，很明顯是在平地上奔跑著。這個場景給我們創造了一些可以實踐前面所學到的水平線方面的知識的機會。背景要定義在真實世界，並且要建立在一個永遠存在危險的地方。在畫中要展現足夠的暗示給觀眾，讓他們想像將會有什麼樣的動作出現。

從Revvy的著裝來看，他一定是在一個天氣比較熱的地方，肯定是用摩托車作為交通工具，這一點會讓他覆蓋大面積的平地，所以我要將畫面設定在沙漠中。

### ①定位欠佳

在這樣一幅圖中，把人物放在這裡並不正確，人物右邊的大部分空閒空間會讓觀眾認為他是在逃離什麼東西，這可不是我們要傳達的印象。

### ②良好定位

在人物左邊多留出些空間就可以讓他有更多的移動空間，以此來引導觀眾，他是在朝著什麼東西跑去。

### ③方向

我們選擇了一個很高的水平線，把水平線放在從上面看是在畫面三分之一的部分。這樣一來，可以有空間露出地面和一些岩石。藍色的線為方向線，展示出Revvy在畫面中將要跑過去的路，所以我在繼續創作後面的背景時也會考慮方向的問題。

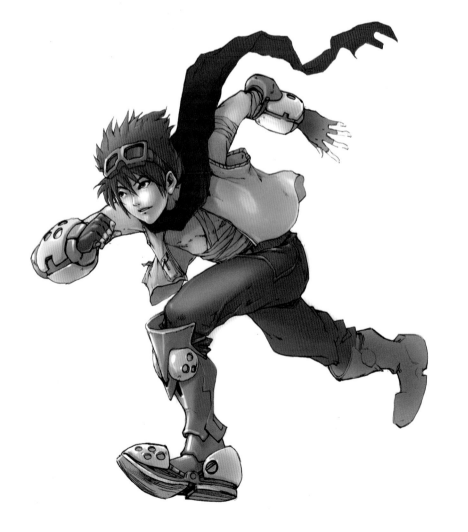

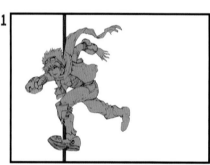

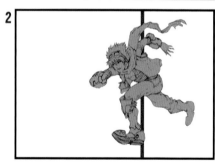

### ④背景色調

透過在草稿紙上試出的不同選擇中，我們決定用這個草圖作為背景圖形。男孩在畫中的路線很清晰，但在他身後，也可以很清楚地看到提供深度及趣味性的水平線。

### ⑤顏色草圖

看過了一些沙漠場景的照片，我們也在設計草圖時加入了一些顏色和細節。這些顏色組合看上去很和諧，主要由黃色和藍色組成，還有一些部分是混合色調出的綠色。在背景中還有其他顏色，但沒有太亮的顏色，大都與整體組合很協調。

### ⑥繪製背景線

現在你們知道我要做什麼了，在畫背景中的物體時會更小心，然後用黑色線條重新描過一遍。我透過描繪畫中不同地方的線條以創造出不同的畫面結構。岩石是用粗線條畫的，仙人掌就用搖擺不定的線條。在前面的畫中，都是用粗線條繪製的，因而在各種特徵因距離而淡化之後變得更好看，也幫助製造畫面的深度。

**4**
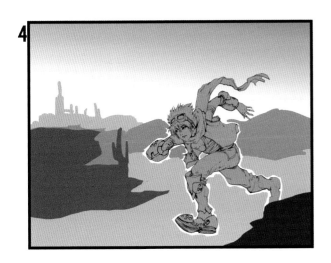

**5**
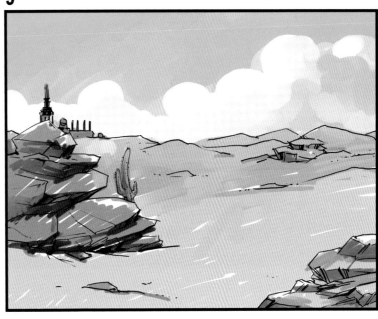

**6**

⑦**彩色背景**

在看顏色草圖時，我們能看到這個場景是非常明亮並且虛幻的。我想讓畫面有一種熱度和壓迫感，所以我決定在畫中加強光的感覺，而且加深岩石的顏色。

⑧**完工**

往一個背景中放置人物時，很重要的一點是要考慮人物投出來的身影如何處理。在這個場景中，我在Revvy腳下畫了一塊深色的斑點作為身影的處理，他的腳帶起來的灰塵也同樣有幫助。

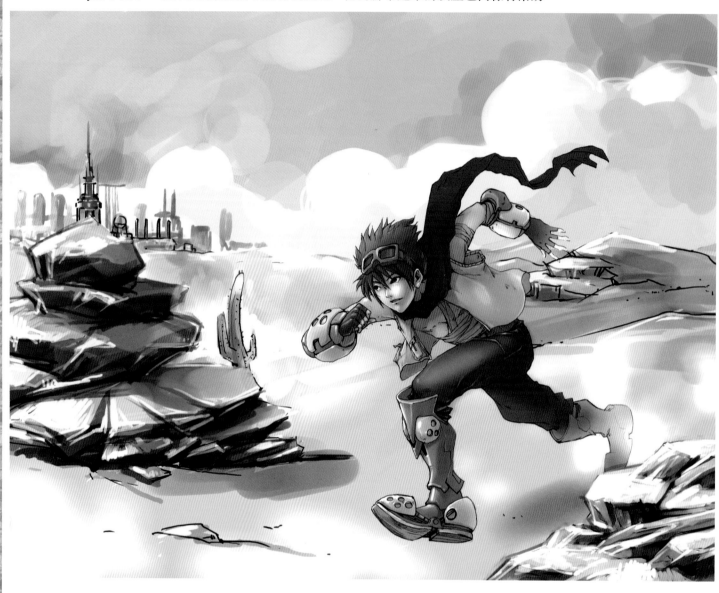

這個人物是一半機械、一半人類的女孩，或者可以説是純機械的。塑造這樣一個人物，需要與高科技相呼應並有機組合的背景。她會很適合一個未來世界的背景或外星球世界。她有目的地在吸引人們的注意，但並沒有緊迫感。因此，我們在這裡不用在背景中傳達過多的動作，只需專心于創作能適合她這個優雅姿勢的背景。

### ①定位

像上一部分提到的機車男孩一樣，這個生化人需要移入一個空間。因此，我把她放置在畫面的左側，以便在她的前方預留出一些空間。我想一個比前面的機車男孩畫面低的水平線在這裡會很合適，用一個更低的眼睛高度會讓這個人物在畫中的感覺得到加強。

### ②幾何學

紅色線條表明的是生化人將走的路線。我對之前的姿勢做了一些微妙的變化，稍微挪動了她的左腿，這樣看上去她是在朝著畫面的前方走而不是跨頁。她的姿勢和在畫面中的位置是堅實並呈三角形的狀態，所以我想可以用這種狀態作為一個堅固的構圖。用幾何圖形來思考圖像製作經常可以賦予創造有趣構圖的靈感。為了實現生化人的三角形狀，我加入了更多的三角形圖案作為背景形狀。雖然少女的姿態僵硬端正，但她的身體是很圓的。圓形太陽或月亮也許能很好地軟化生硬的背景。三角形可以是山脈、埃及金字塔、飛船等，就像任何三角形物體一樣。下一步的工作是確定一個主題。

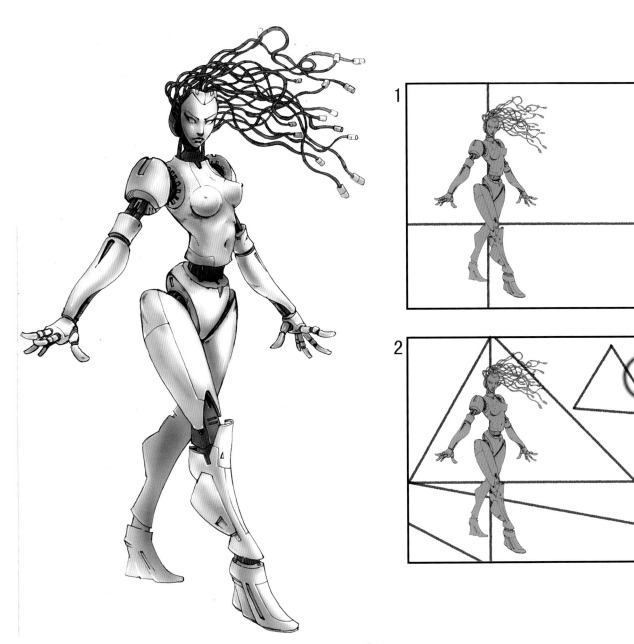

### ③構思草圖

生化人的身體暗示的是中世紀騎士的盔甲，這使我們想起了城堡和城牆，並給我們的想法創造一個未來版本的中世紀景觀。取代畫一些由護城河圍繞、由吊橋連接著的古代城市，我想像出這些太空中的城市，有噴氣式飛機在穿梭，飛行中又變成了飛船。這個生化人正在其中一個飛船上漫步。雖然從畫面來看，我們並不知道她從哪裡走來，或者到哪裡去，背景中的特徵為觀眾提供了足夠的資訊來想像超越畫面的故事細節。

#### 鉛筆素描背景

根據我的構思草圖，我決定把畫面前景中的噴氣式飛機往上移，這樣我就可以在畫面底部加入更深的空間。同樣明顯的是這座城需要畫出更多的細節。我想到要加入更多的現代感特徵，因而想出用三角的形狀作為一些建築的設計。做這種設計時，沒有鉛筆畫更合適的了。用硬質鉛筆開始畫草圖，然後逐漸地加入個體特徵。在開始畫細節部分時換用軟質鉛筆。始終拿著你手裡的橡皮，你一定會需要它。

### ④簡單的線描

各種材料和工具都可用於著墨。從細刷、靈活尖頭沾水筆和甦尖筆，到尺、圓規和橢圓板。不同類型的影像需求，採取不同的方法。這裡我用一個單一的黑色細鋼筆來描所有物體特徵以確定粗鉛筆線。那麼當油墨乾後，我擦去所有鉛筆痕跡，留下簡單的黑色畫線。

#### 充分線描

在這裡，我想表現出仔細著墨能夠做出的差異。把這張畫與前面一張相比，就像它有4層深度的感覺去想像。如同那幅沙漠場景，物體離前景越近，線條應該越密集。我同樣也意識到了光源。生化人的光源是從左側開始的，所以我在背景中反映出這點。鑑於此光源，我給所有面朝遠方的側面用了加粗線條，並選擇用徒手畫每一個細節，精密線作工對於某些圖片來說很重要。像這幅畫，我避免它看起來過於油滑和技術化。

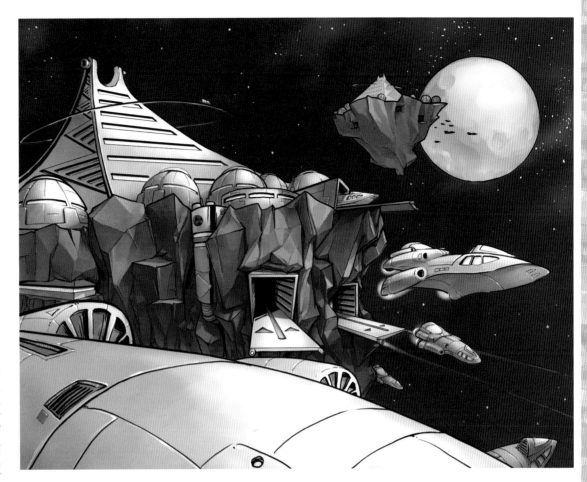

### ⑤彩色背景

為了符合人物陰影，我做了相當高的色調反差，正如你希望看到的深邃空間。色彩範圍基本上是青色、藍色和黃色，還有從人物身上借來的一些粉色和橙色，以使人物更加豐富。給每一棟樓畫陰影都需要數小時的時間。有時你必須接受有些圖片會比其他圖片耗時長的現實。所有餘下的工作就是在圖中放置生化人和她的陰影。

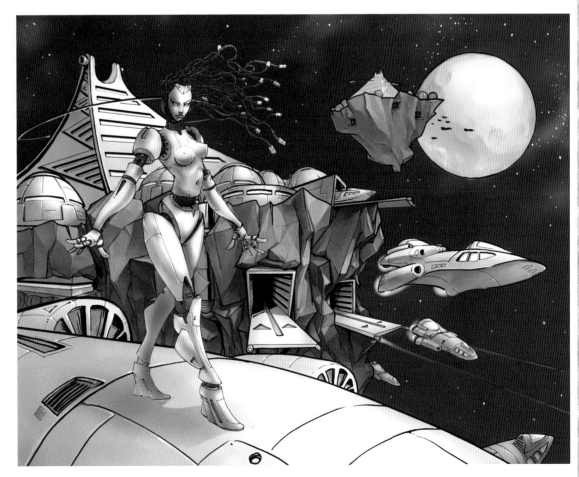

# 哥德式夢魘

　　我們將用這個狼人來展示光和陰影的戲劇化效果。這是一個死亡之夜，有個東西潛在陰影中，渴望鮮血的滋味。因此，我們需要建立一個虛構的場景和一個具有陰暗氛圍的恐怖故事，並展現我們的狼人最具威脅性的一面。這樣，選擇墓地作為場景就顯得十分完美。

## ①定位

　　我再次打破常規，把人物放在畫面中心，因為我想把焦點放在野獸粗野、灼熱的眼睛上。我把野獸的眼睛放在了橫向、縱向都在黃金分割線上的區域，把人物控制在很小的尺寸，因為我想讓他與背景相融，而不是在畫面中過於突出。

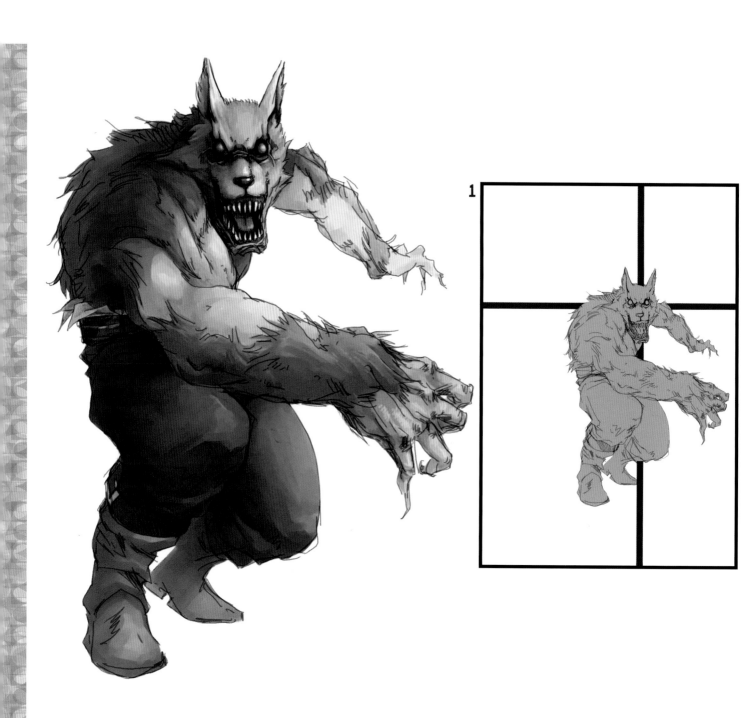

②**基本圖形**

這個走路笨重的狼人可能會讓我們聯想到一個非正式的不規則的構圖。我希望構圖可以把狼人籠罩住,藏起來,還希望能加入一些險惡的氣氛。前景中的曲線引領觀眾的眼睛直入狼人那雙灼熱的眼睛。這個曲線也構造出了這個生物,附和了他弓著身體的姿勢,而且暗示了他午夜潛行接下來會走的路。背景中粗略構造出的建築物與前景中的黑色形成反差。如果沒有這個建築物,畫面看起來會不平衡,而且左下角會顯得過重。

③**最終色調**

最初時我想過我可能會把前景的暗曲線變成某種葉子,然後又發現很大一塊暗色會太過沉重。最終選擇加入一棵令人毛骨悚然、枝葉貧瘠的樹代替。在畫中粗略地點上一些墓碑可以幫我想出如何在地面中景使用亮度和暗度。一個在前景中的深色墓碑加入我想傳達的雜亂感覺。

**2**

**3**

### ④顏色草圖

這幅畫中的元素相對來說比較簡單，全部都是大片的亮色和暗色。就月球現在所在的位置和光的方向，一切事物似乎都應該有一個黑色的輪廓。在這裡，我用了滿月，是因為這個概念對狼人來說很重要，但我也要考慮到左上角的光源和由月亮發出的次光源。這在技術上的運用稱之為作弊，但你經常會在漫畫中看到這樣的效果。在夜晚時分，光線模糊，顏色開始變得模糊不清。基於這個原因，我把色系控制得非常有限，對比其他顏色，更多的採用黑色和灰色。

### ⑤背景黑色線條

這種場景完全沒有必要用鉛筆畫細節。只用鉛筆畫出畫面基本特徵同樣有效，而且更有趣。隨後逐漸開始畫細長的樹枝，畫草地。我用稍微多一點點的時間畫墓碑和教堂。畫這種場景最方便的地方就是任何地方都不用畫得十分精確。不穩定和粗略的線條有助於創造多枝節的樹木和老舊的石堆。

### ⑥全彩色背景

在做出顏色草圖之後，繪製這幅圖的背景就是小事一樁了。可惜的是電腦並不能複製所有我用felt tips畫的草圖標記。

⑦**完工**

樹和狼人的部分重疊，顏色的雷同均提供了狼人與環境的統一性。顯而易見，他屬於這個場景。

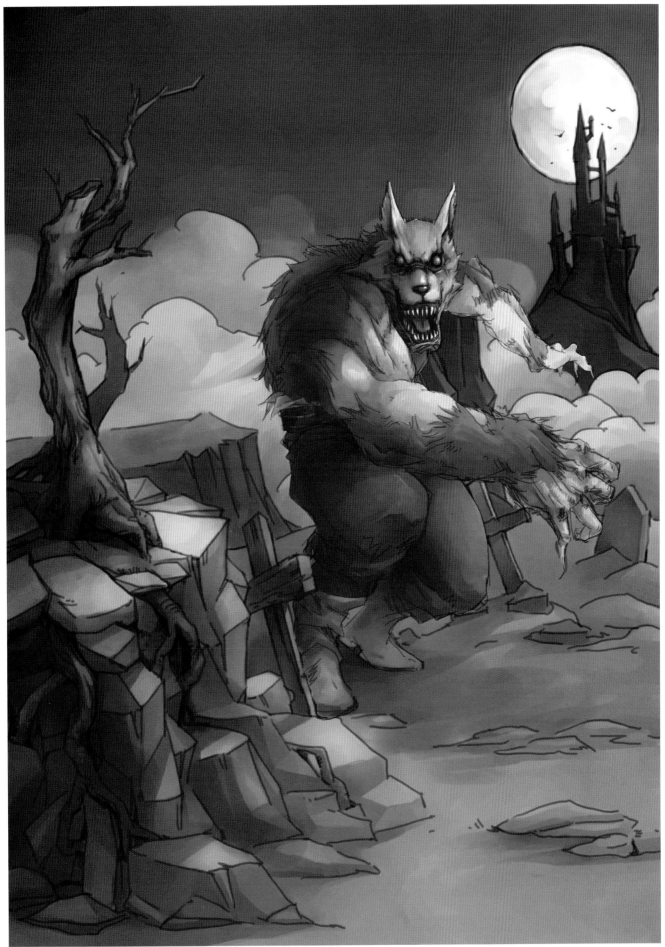

# 功夫

這個場景的人物，Jenna的設置應該與他的衣著相配，也就是傳統的中國服裝。此構圖還應傳達出他那有活力的架勢動作，並配合誇張的透視。

## 透視法

我們會把這幅畫的場景設置在室內。我們希望這將給人物的動作提供一個耐人尋味的對比。要讓一個房間裡所有角度都有意義，我們必須要明白透視法。我們在學習水平線時就已經接觸過一些這樣的概念，但這裡我們會對其做進一步瞭解並解釋你在畫建築物時需要知道的規則。

### ①佈景

絕大部分建築物都是建立在直角之上的。地板是平的，牆是嚴格垂直的。這個事實使得建築物的透視變得很簡單。在這裡我們所看到的這些箱子是立體的，以讓我們看到透視效果。所有水平線指向觀眾遠方的一個與地平線接軌的水準點上，不論盒子是高於還是低於這個點。這些線條所彙集的那一點是所謂的消失點（畫中紅色的點）。從這個角度來看，盒子所有其他的線條仍保持橫向或縱向平行。讓我們看一下實際的做法。

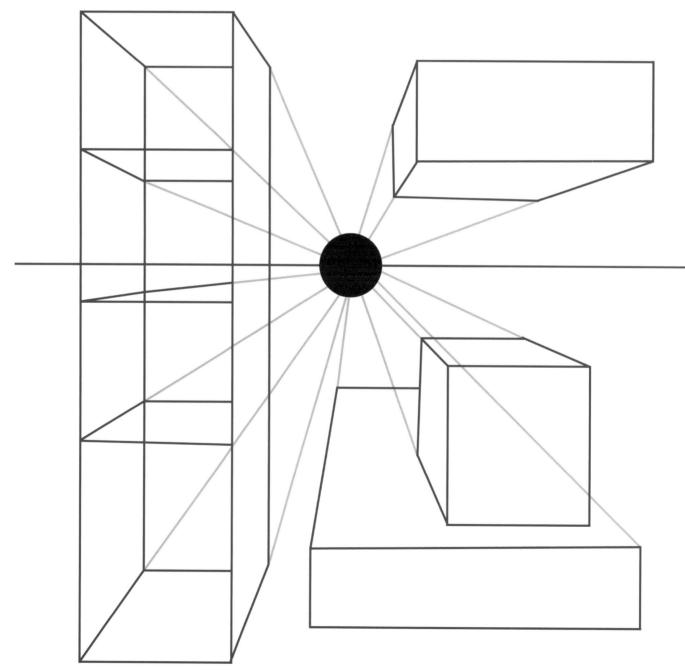

38

②**初步構圖**

在嘗試數次改動縮略圖後，我得到這個對元素進行初步安排的畫面。在這個階段，我其實並不關心確切的構圖，因為我想一開始就把透視法做出來，也就是利用房間的透視感，給人物增添方向感和影響力。我創造出一個可與Jenna的角度相匹配的房間。為了創造出他高於地面的感覺，我選擇了一個較低的水平線。

③**精緻構圖**

環境建立起來之後，我可以集中精力在圖片成分上。這裡，我簡單地把畫面右側邊緣剪掉，使畫面顯得更加平衡。可我仍然認為這幅畫可以改進。

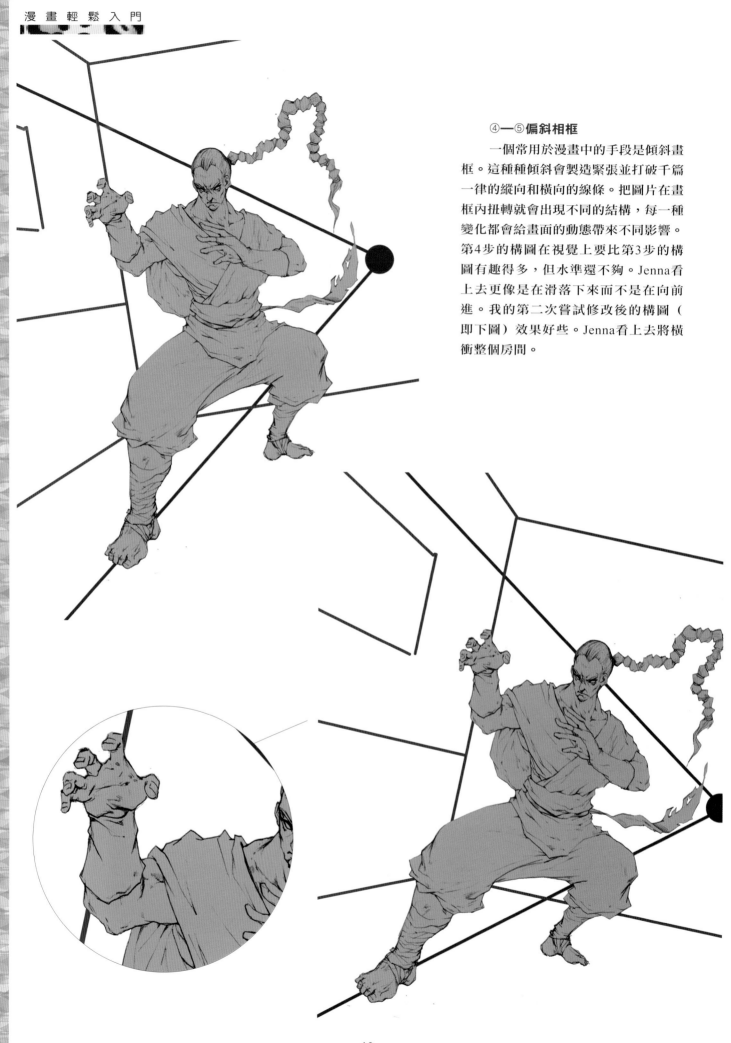

④—⑤**偏斜相框**

　　一個常用於漫畫中的手段是傾斜畫框。這種種傾斜會製造緊張並打破千篇一律的縱向和橫向的線條。把圖片在畫框內扭轉就會出現不同的結構，每一種變化都會給畫面的動態帶來不同影響。第4步的構圖在視覺上要比第3步的構圖有趣得多，但水準還不夠。Jenna看上去更像是在滑落下來而不是在向前進。我的第二次嘗試修改後的構圖（即下圖）效果好些。Jenna看上去將橫衝整個房間。

⑥**顏色草圖**

　　中國傳統內飾通常比較簡單、抽象。幾個簡單的物體和裝飾品，一個有節制的和諧的色調系列就能呈現出所需要的真實氣氛。Jenna身上穿的米色衣服頗為和諧。我們刻意保持了他周圍空間的空閒，使得他的動作線可以有空間表現出來。由於他移動的方向與房間的透視角度在同一條線上，這些動作線應該到達同一個消失點。

⑦**背景中的黑色線條**

　　這幅畫在實際繪畫起來時要比看上去難。傾斜的角度在畫縱向和橫向線條時會失去方向。我不斷地使用三角板來檢查直角，比如畫框和牆線。我也用了尺給所有直線上墨，對畫中圖內飾的整齊的線條來說很合適。為了畫牆上的漢字腳本，我用了一支刷筆來製造正確的感覺。

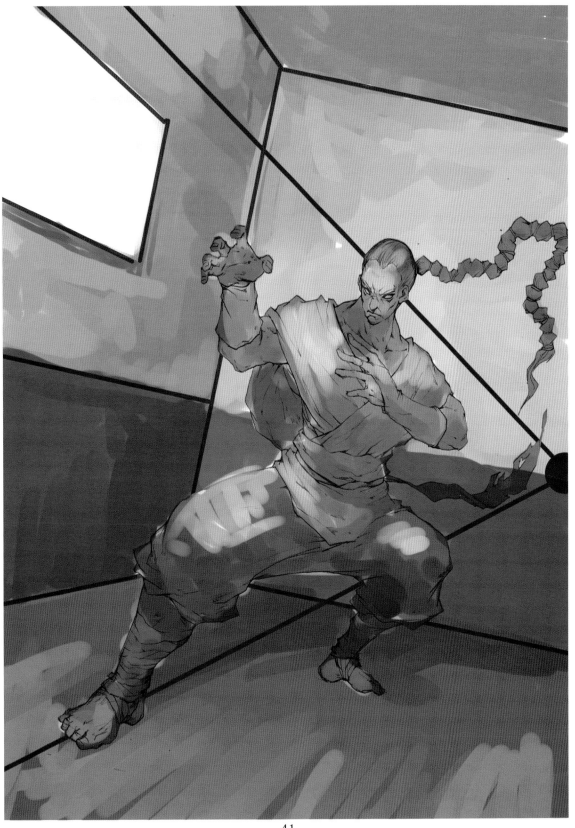

### ⑧彩色背景

　　電腦上色很適合這個表面平坦的房間。房間角落的顏色通常會更暗，所以我為牆面上了陰影。我還決定用傢俱的一些裝飾來打破平淡的牆面。

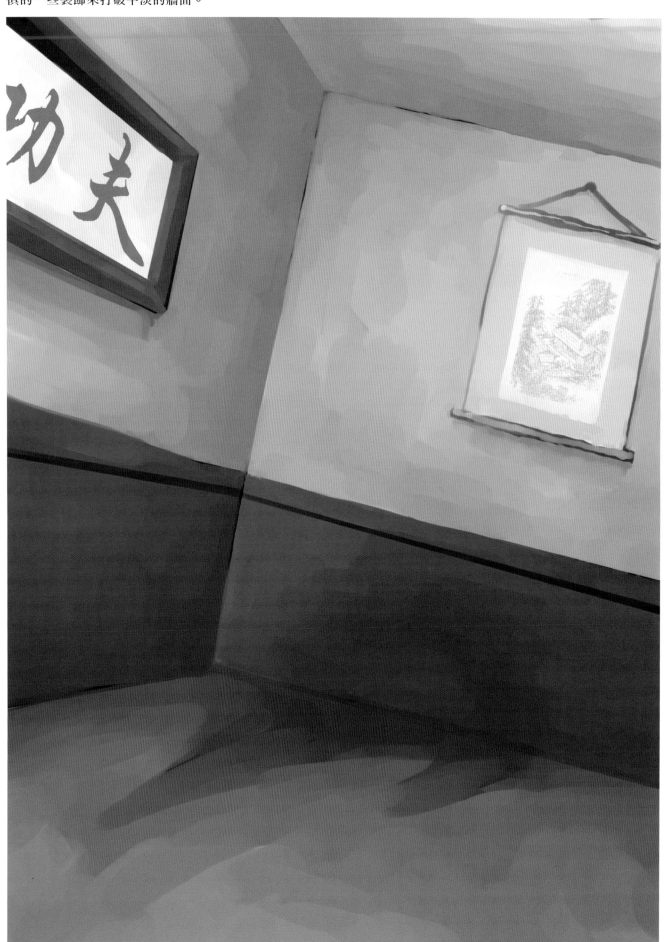

⑨**完工**

　　由於人物動作的原因，把他加入背景中是很複雜的工作。他前面的速度線對平淡的牆面是個反面對比，所以還是借助陰影來加強人物和背景的關係。

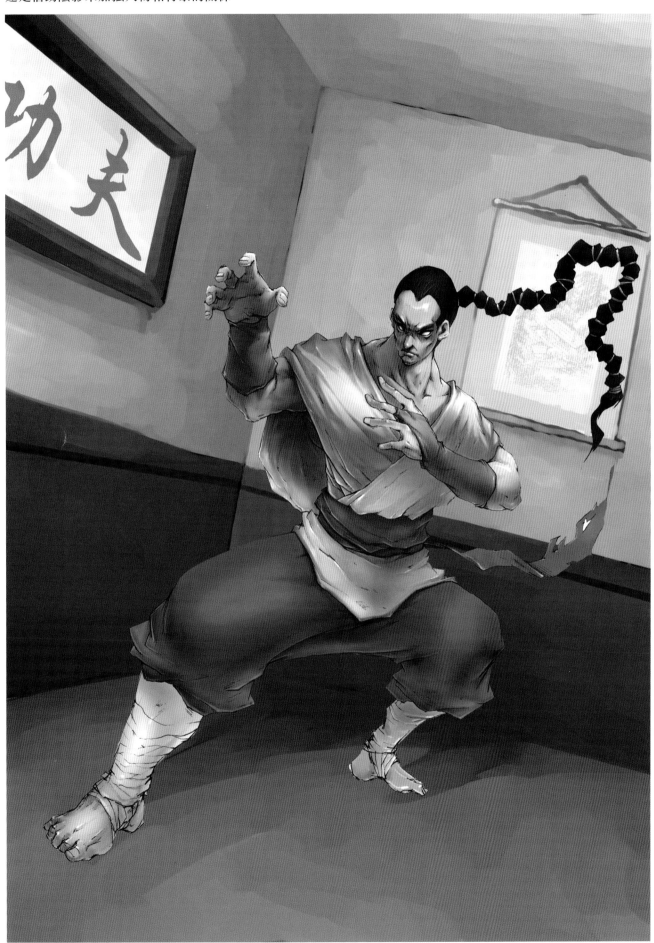

## 暴怒的機器人

一個如此龐大的機器人需要放置在大比例尺寸畫面中，還要把它放在眾多物體中，以示它能造成一些嚴重的損害。大都市作為畫面背景就很合適。在這裡所面臨的挑戰是讓它毫無預警的出現在摩天大樓中間，暗示它將會做一些大破壞。

### ①構圖

從一整批縮略圖圖線中，我選擇了這幅作為我們的構圖初稿。我的視野中的人物就是這樣的，他的眼睛與觀眾的眼睛是平行的，於是，我把眼睛放在黃金分割的右上部分，與水平線持平。這樣的組合就給機器人萬能的手臂提供了足夠多的揮舞空間。處理這些建築的角度就像處理這個階段中的街區一樣簡單。這裡，只需要設計出背景的大小和佈置。我想像著機器人正在受困，就像它正努力從建築物中打出一條路來。所有好的故事都應該有緊張的感覺，而不必明顯表現出誰去打贏這場戰爭。我想呈現出它身受重傷的狀態。單獨行動的直升機並不能帶來威脅，所以當我畫背景時，我將再引進一部直升機。我也在空間上給他們留出了位置，紅色箭頭暗示的是他們在此空間中將會前進的方向。

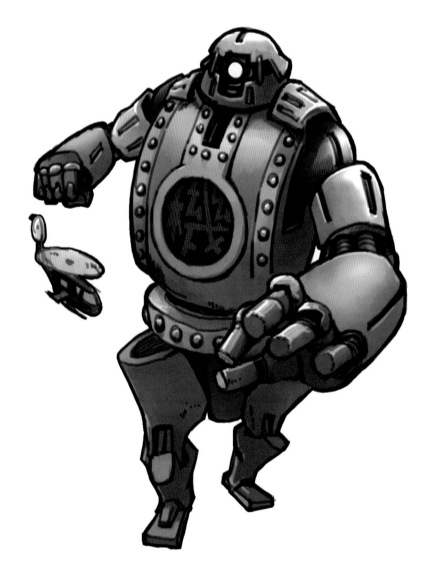

## 兩點透視

　　這幅畫和51頁中我們所看到的盒子是相同的，但是從一個不同的角度來看，在這幅圖表中盒子的橫向邊緣也聚集於更遠離地平線的第二個消失點。不管盒子在畫面中所處的位置在哪裡，所有縱向線邊緣都保持垂直狀態，這樣也確實有幫助。理解這一原則的最佳辦法就是看實例，因此，現在就來為巨型機器人畫一個有這種效果的背景。

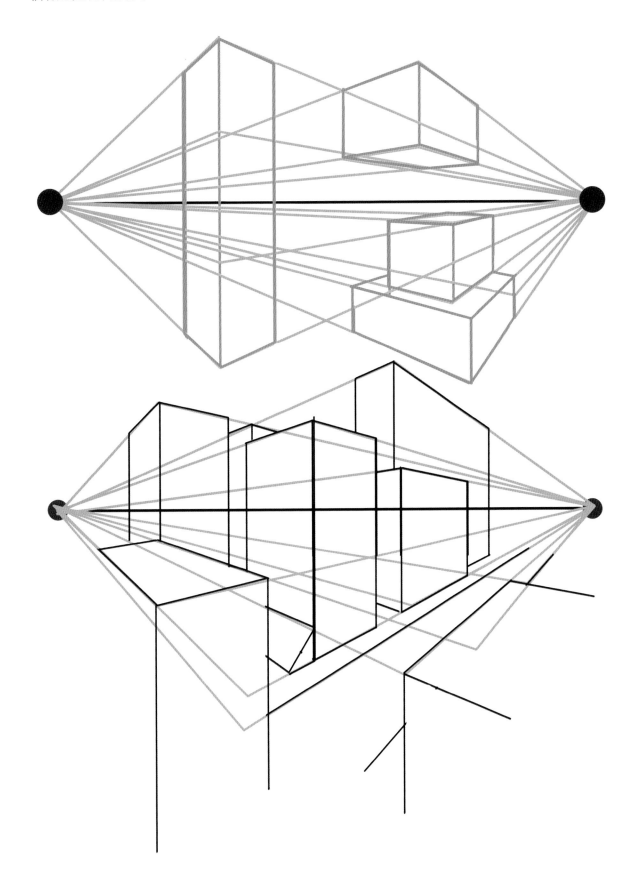

　　我在畫草圖時，更仔細地描繪了畫中的盒子，並用了透視效果。在處理這種畫面時，你需要標出水平線（畫中那條綠線）和消失點。最簡單的辦法是在桌上作畫，用護條蓋住不需要的顏色；然後，用一根軟質鉛筆把消失點畫在畫紙邊緣外，直接畫在桌子上；如果你不過於用力按的話，鉛筆印應該很容易就擦掉；再用一根硬質鉛筆，輕輕地描出畫面大概的輪廓。當你描繪的接近你想要的效果時，拿一長格尺，用軟質鉛筆讓建築物的邊緣對齊，這樣建築物的線條就可以集合於消失點。我們用了兩種不同的顏色來區分這兩種線條。

　　記住：

　　1.縱向線條應該保持縱向並與其他縱向線條平行。

　　2.地平線是天空的最低點，物體也許會穿過水平線，觸到天空，但是天空永遠不會掉到地平線以下。

　　一旦你畫中的主要阻礙都畫好了，就把畫紙放在原地，你會發現消失點對之後細節繪畫的寶貴之處。

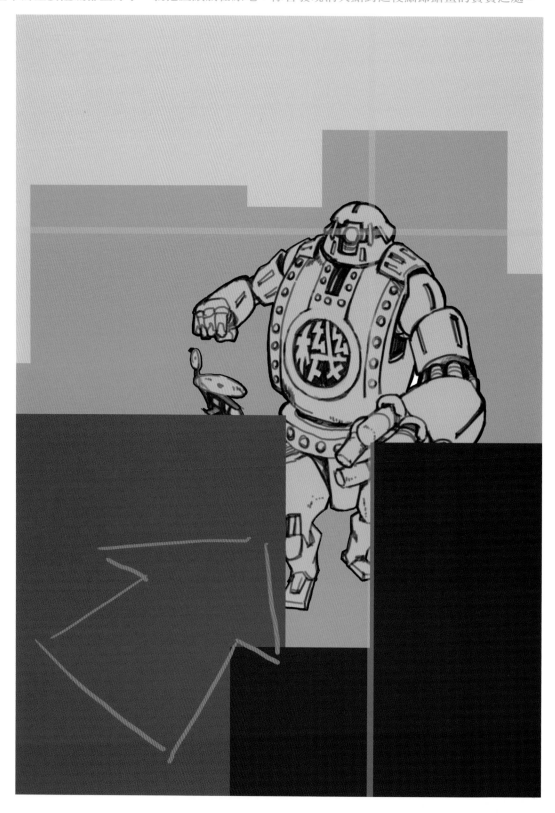

　　我們直接把腦中想的顏色素描畫了出來。角度雖不完美，但已經能達到我們嘗試構圖的目的。顏色方面，我們把調色板嚴格地控制在棕色、灰色、綠色和藍色上，以給畫面製造一種自然的感覺。這樣，機器人身上大膽的紅色就在這幾種顏色中脫穎而出。在前景中，色調和顏色都很深，而在距離拉開後逐漸變淺，這種效果的術語叫空中透視。

### ①背景黑線

　　創作一幅精美、細緻的畫是需要時間的。這幅畫就花了我們大量的時間。要注意很多尺寸，距離的測量，在畫的過程中要不時地檢查。要確保你沒有完全把畫面用細節填滿。這幅畫需要一些空出來的空間，不然看上去會顯得很亂。用一把格尺給每根線條上墨，仍然要用消失點來把他們連接起來，然後把你用鉛筆畫的導線擦去。

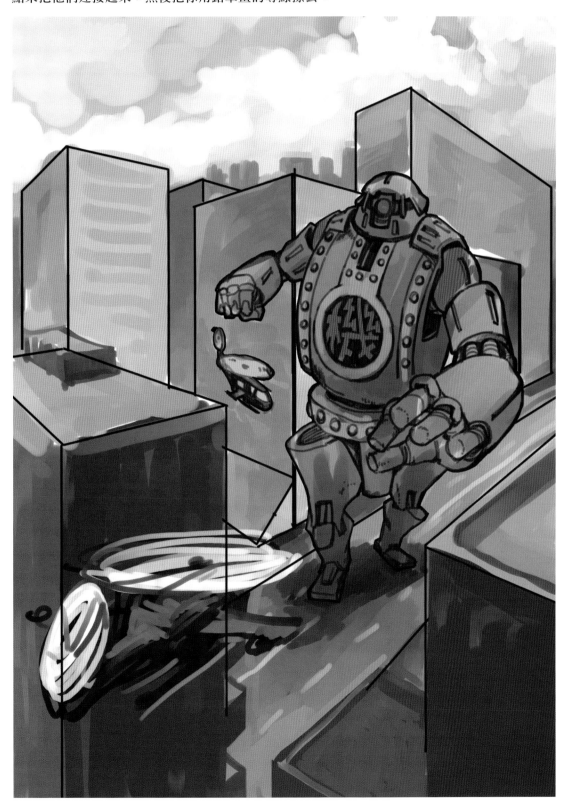

②**彩色背景**

　　用很簡單的明暗和色彩進行處理。在這裡，我運用廣闊的色彩和亮度，足以顯示建築物的結實，卻不會與有條理的線條相衝突。

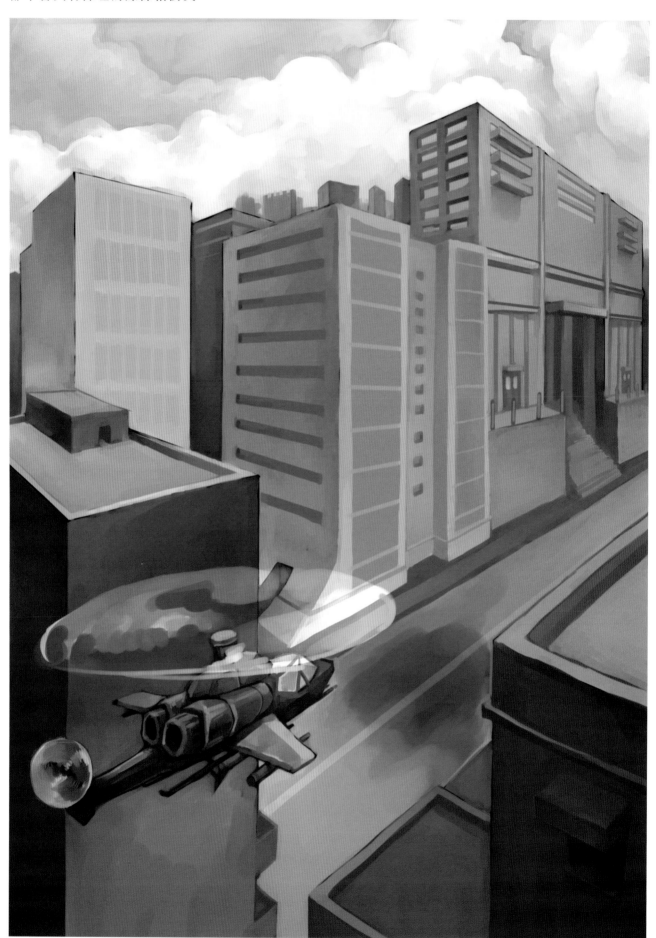

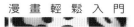

③**完工**

　　用前景中的一些元素遮掩機器人的部分身體，讓他更能置身於畫面之中。飛機的描繪採用了與建築物描繪相同的簡單風格。

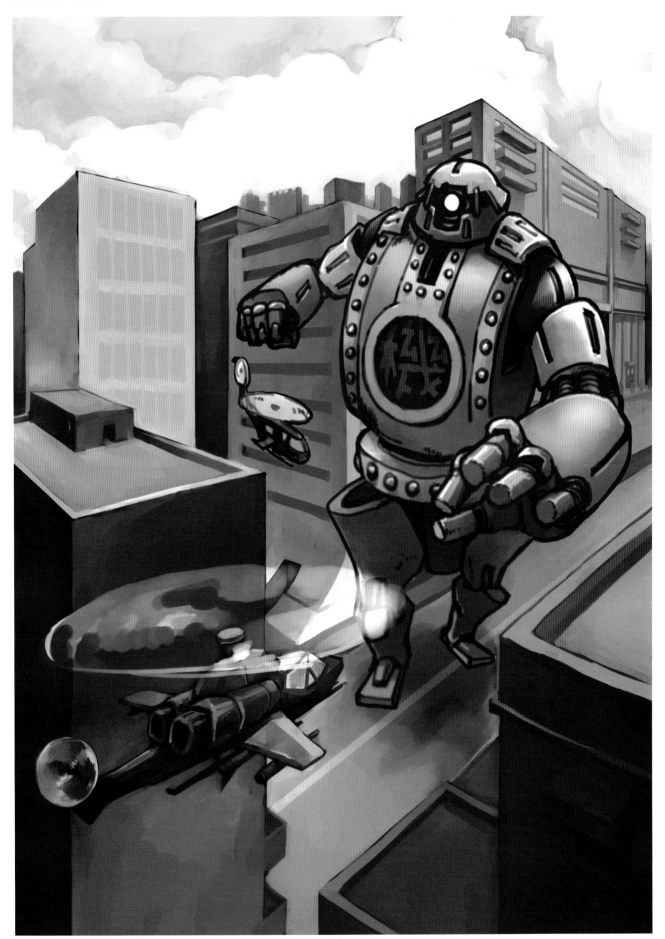

## 未来之城

《未來之城》這幅畫的挑戰是將這幅畫的主人公Elise放在能與她那來自另外一個世界的外貌相配的設置中，並使用她那種複雜的姿勢和手勢。我們也想透過這幅畫來展示更複雜的角度。因此，我們將把她放置在一個未來主義的城市中，其中會分佈達到地平線高度的奇怪造型的建築。

①構圖

這個人物會很適合與之前的巨型機器人圖畫背景相似的場景當中。但是需要給Elise一個被置於場景之上的理由。把某種高科技的盤旋衝浪板加在這裡也許會很有意思。我們已經為這個衝浪板標記出一個粗略的位置，並按比例為它畫了一個深色的橢圓形。

## 三點透視

在漫畫中，界定人物特徵的其中一個定義則為讓人印象深刻的透視圖。到目前為止，我們已經看過了一點和兩點透視的圖片，也接觸了一些空中透視。現在，我們來看一下三點透視。

當一幅畫中的人物坐在遠遠高於或低於觀眾的位置上時就需要一個額外的消失點。在這個圖表中，在兩點透視中的所有保持縱向的線條現在都向一個更高的消失點傾斜並彙集於這個更高的消失點。這就製造了一種印象，就是我們離盒子很近，而且是從一個險峻的低視角在看著這些盒子。

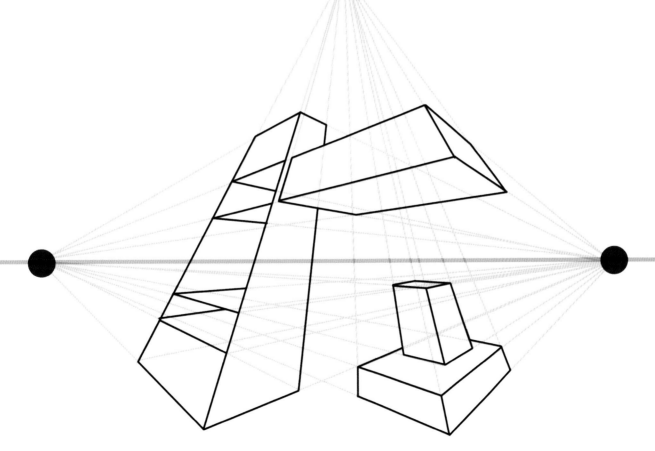

51

### ②背景透視

這是我們想出來的一個用鉛筆畫的背景，在下一頁中我們會給你講這幅畫的細節。在這幅畫中展示了建築物的主要阻礙。我們腦中的概念是一個所有的土地都被樓宇覆蓋的世界，建築物一個比一個高，以容納不斷增長的人口。要傳達這個小星球的概念，我們想借此機會表達畫表面的曲率，所以我們讓水平線變彎，在圖中以綠線為示。這意味著彙集到水平線消失點的所有視角的線條也要變彎曲（藍色線和紫色線）。這對強調第三點透視點的深度也有效果。這幅畫是在地平線以下的，因為我們是在從上往下看。所有縱向線條彙集在第三個透視點上（橙色線條）。在整幅圖中只有一條縱向線，直達上面的消失點。圖中最高的塔樓發揮著最大的影響力，正好坐落在這條縱向線上。

### ③顏色素描草圖

顏色素描草圖對於找出哪些內容在構圖中起作用、哪些元素不起作用很有幫助。我們現在就能看見，我之前設想出來的女孩蹲在一輛盤旋著的車上在這裡並不合適，空間單車在混亂的顏色和背景模型中會失蹤，而且也不與女孩的姿勢相配。這時就需要反思，不過有些內容還是可以用的。我們在畫中加入了大量相衝突的顏色，以顯示新的建築物多年來被毫無秩序地擠到這個城市中的感覺。

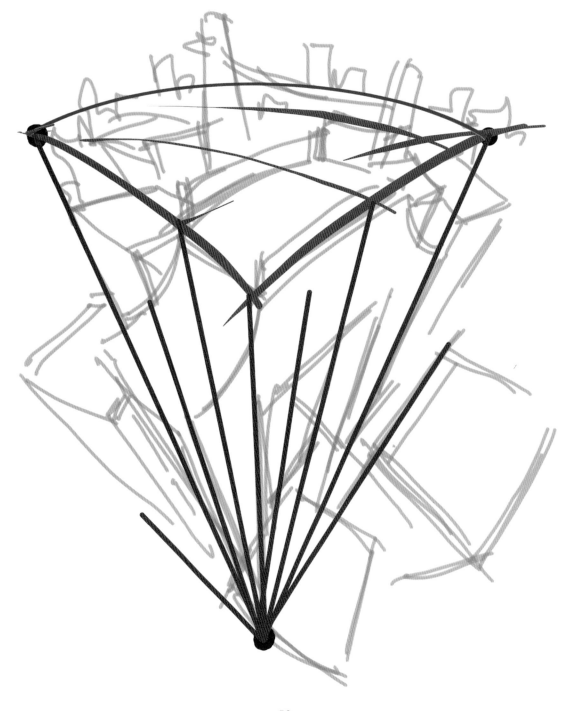

52

#### ④鉛筆素描背景

在你上色之前，像這樣的一個場景必須要給它畫一個素描。我們已經用鉛筆在質地很好的紙張上重新畫了這幅畫的草圖，保留我們喜歡的一些元素，同時改變那些我們不太喜歡的元素。畫中原有的滑板用一座奇怪的高樓取而代之。我們很快地就想出這幅畫的建築類型。我們重新設計這些結構是因為顏色草圖中的內容看上去太枯燥無味，並且我們要把這座高樓融進畫裡。雖然我有可能會切掉畫面邊緣，但我還是在樓的側面加入了細節，以方便在最終定稿時做決定。

#### ⑤簡易黑線

在我們把基本形狀和視角用鉛筆畫好之後，我們開始畫最終版黑色墨水鉛筆線。在畫時，我們不斷地加入一些細節，然後，擦掉所有鉛筆草圖。

#### ⑥最後著墨

接下來，我們為這幅畫加入最後的細節部分。然後，我們檢查線條，讓曲線變得光滑並且增加前景線條的重量。最後，我們再看看整幅畫的情況，以確保所有建築物都被清楚地界定，在有必要的地方增加線條的重量。

作為一名藝術家，你應該引導觀眾來讀你的圖片，有些問題可能是沒有答案的，有些問題的答案可能非常明顯。觀眾在幾秒鐘之內看到的東西也許會花上你數個小時。

### ⑦全彩色背景

在上色之前，我們在建築物的色調上下了些功夫，讓各個建築物有別於彼此，並且要讓畫面的明暗統一。色調對於捕捉我們想要的那種神秘黃昏的感覺也很重要。

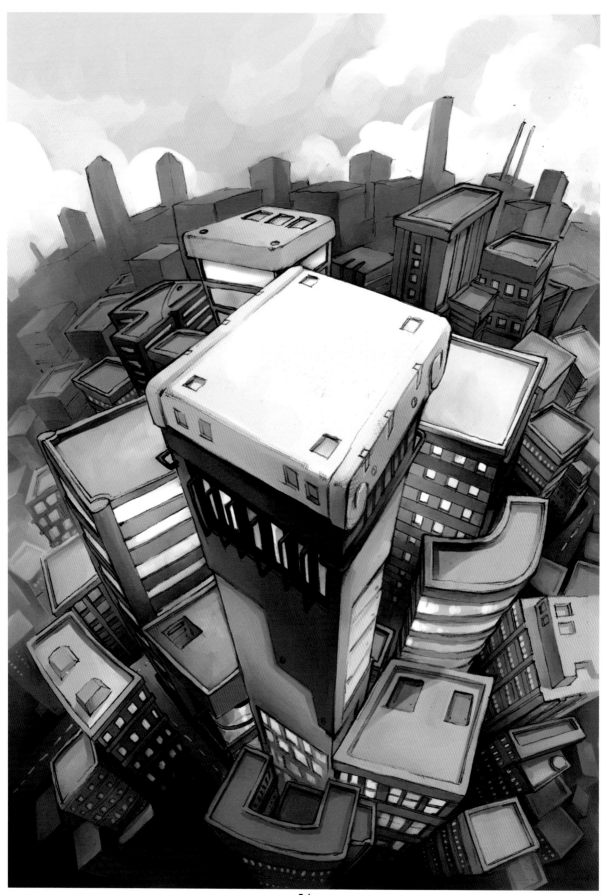

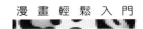

⑧**完工**

　　Elise和她身體影子已完成，我決定不切掉畫面的邊緣。改變這個主意使得這個城市的混亂向外蔓延的感覺可以保留下來。

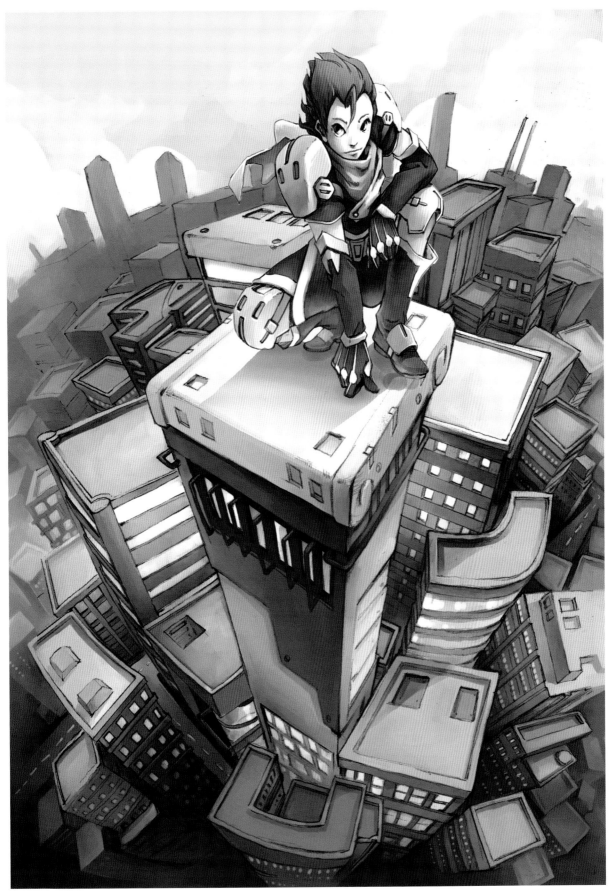

## 第四章　動作

以單一的人物作為背景是一回事。創作有兩個人物在互動著的背景則是另一回事了。畫面的構圖要對兩個人物都有用，並且必須明確地表示出剛剛發生的事情，或者什麼事情即將發生，圖片不應該留下過多沒有回答的問題。

用於兩個人物身上的顏色將需要與背景色搭配才行。

我們也將用到一些到目前為止你已經學到的一些技巧，比如透視法和在畫面中使用超過1個光源，所以，有時候你可能會快速翻到本書之前所講到的內容來提示自己這些繪畫中的技巧。

要讓一幅畫表達你想傳達的東西，是需要計畫的，所以，我們也會瞭解你要決定的畫面元素及內容的取捨。現在就開始吧……

### 外星人伏擊

我們不覺得在現實生活中會碰到這樣的角色，所以必須要用想像力構想出一個不友善環境。我們想讓場景看上去很硬，就像這個外星人的身體表面和它那個僵硬的爪子一樣。奇異的石頭形狀可能就是我們想要的。我們想讓構圖突出外星人的姿勢和帶有威脅的手勢。最後，我還想看一下它身上強光突出的部分是否可以融入場景之中。

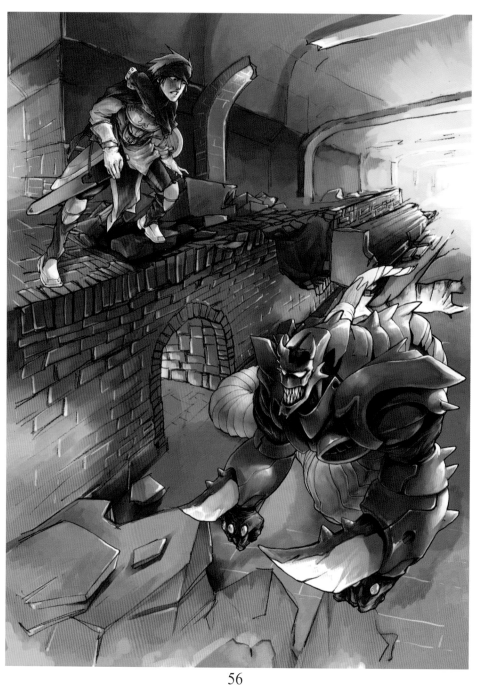

①**構圖**

透過畫一些怪物縮略圖，我逐漸得到一個地下場景設置的想法。這就是我們想出來的構圖，連續的曲線讓視線進入畫面深處，走向外星人背後的一個光源。這些曲線的形狀作為人物框架的圖案，也呼應他彎腰的姿態。我們把它放在框架中稍右的位置以加重在它上面的石頭和鐘乳石的重量。它在畫面中有一條很清晰的路線，已用藍色標出。為了突出它的爪子的特點，我把它放在了兩個黃金分割線相交處。雖然在這幅畫中沒有可見的水平線，我們仍需考慮視線的問題，視線在本圖中用綠色線表示。

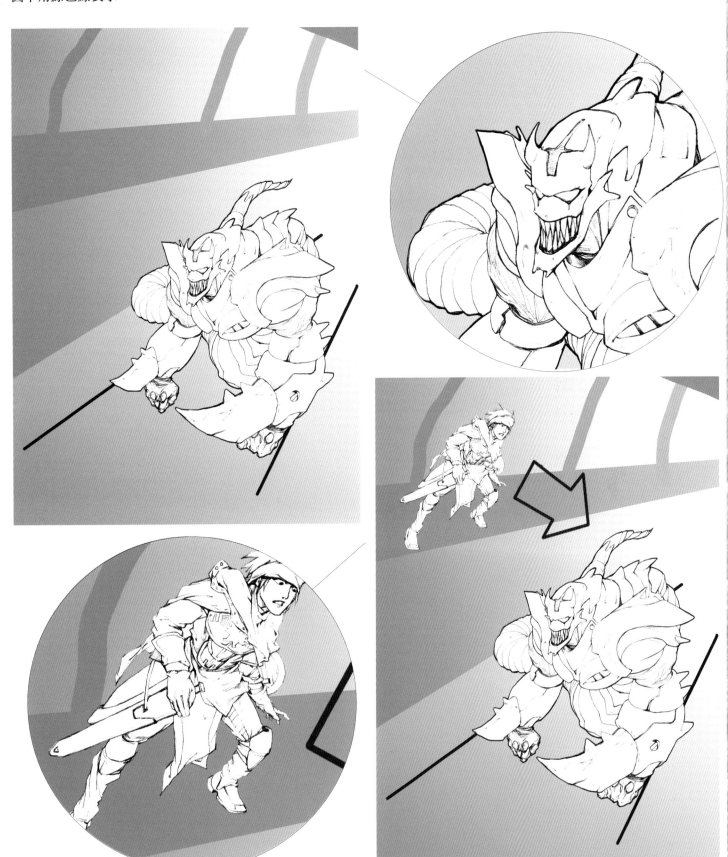

**②次要興趣點**

在為這幅畫做了一些考慮之後，我們總結出，雖然形狀的安排很好，但作為一幅畫而言，它並沒有在講述一個故事。畫面需要另外一個元素，一個次要的興趣中心。空間中額外的太空男孩Kom剛好是為畫面增添一些戲劇元素之所需。

**③加入角色**

Kom的加入馬上改變了畫面的動態。Kom被畫出來的方法就像我們是從一個低視線在看著他一樣，所以需要把他放置在圖片中的高處。我擦掉了部分石頭以配合他的尺寸。石頭形狀的曲線暗示了他將用力投石的方向。現在，就會有故事在展開的感覺—外星人正跟著男孩從洞裡走出來，但是完全沒有意識到他會被伏擊。

④**素描草圖**

　　我一點一點地建立起色調，不僅是因為洞穴要看上去有深度且堅實，而且畫面的明暗也要統一。在畫面中，共有兩處光源，就像在此前畫的墓地場景：外星人背後一個神秘的光源在它背上和一些石頭上投射出藍色的光；另一組紅色光源來自畫面的左下角。在使用深度陰影時，試著建構你的畫面以便重要人物會比深暗部分稍微明亮一點，明顯輪廓的人物也可以在非常明亮的部分突出。不那麼重要的內容元素在色調上可以相近。但我還是很滿意現在這個色調。我並不確定色系的使用，不想讓石頭看上去過於無聊，顯得灰灰的。我還不想讓已經有顏色的亮色因為其他顏色而變暗。

⑤**繪製黑線**

　　像這種場景，我們沒有必要畫一幅細緻的鉛筆素描。我們用鉛筆畫出一些曲線以表示基本形狀，然後著墨，上刷。從前景的碎開的岩石開始往後畫，我們在畫面的每層深度上逐步用更淺的標記，並且變化刷子的標記來描繪不同的磚石表面，再用純黑色掩蓋沒有光源的區域。

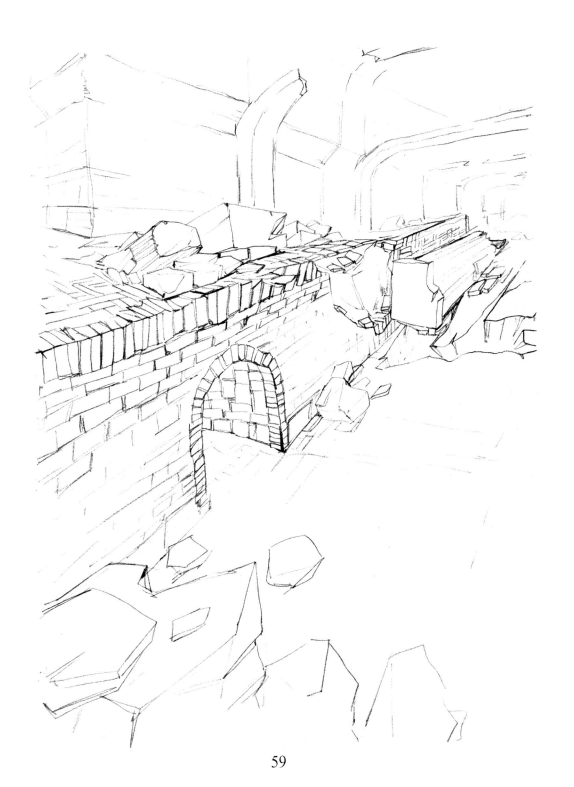

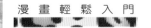

### ⑥彩色背景

　　這是幅顏色很深的圖畫。我們再次從光線和明暗開始做起，將陰影部分一點一點地加深。一旦滿意了洞穴的深度和對比度，便加入帶有顏色的強光。接下來的工作就是在岩石的表面輕輕上一兩種光源的高光來增加色彩和紋路。

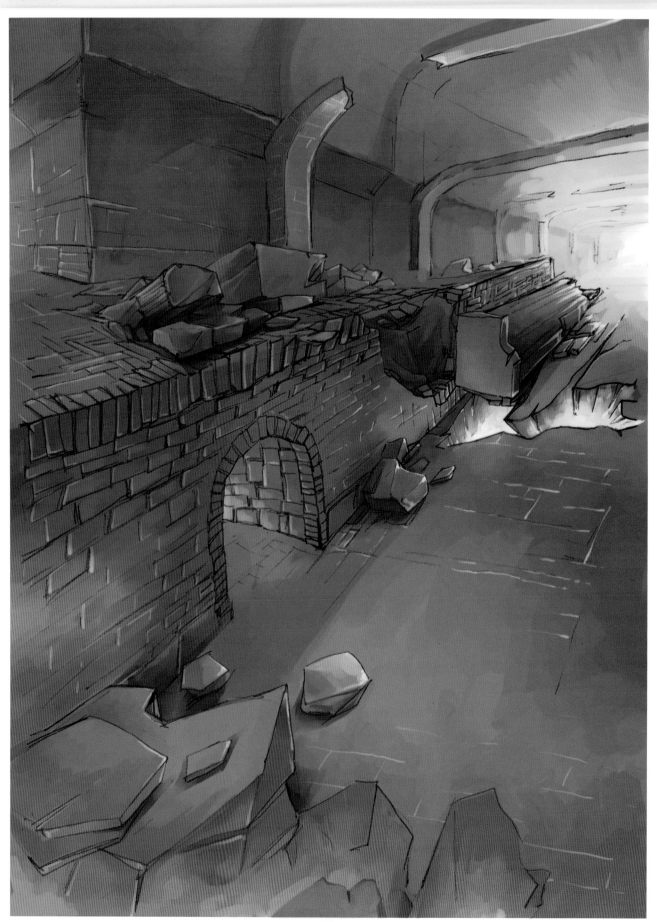

⑦**完工**

　　因為我們把背景色控制得比較單調，所以當人物被加入到畫面中時，人物的色彩與背景色彩就有很強的對比。與洞穴內的顏色概念相反，人物的色彩著實非常鮮豔，這個效果是我們沒有預料到的。在創作過程中，令人驚喜的意外效果經常會在創作中湧現，即使是使用電腦創作也常有此經驗。

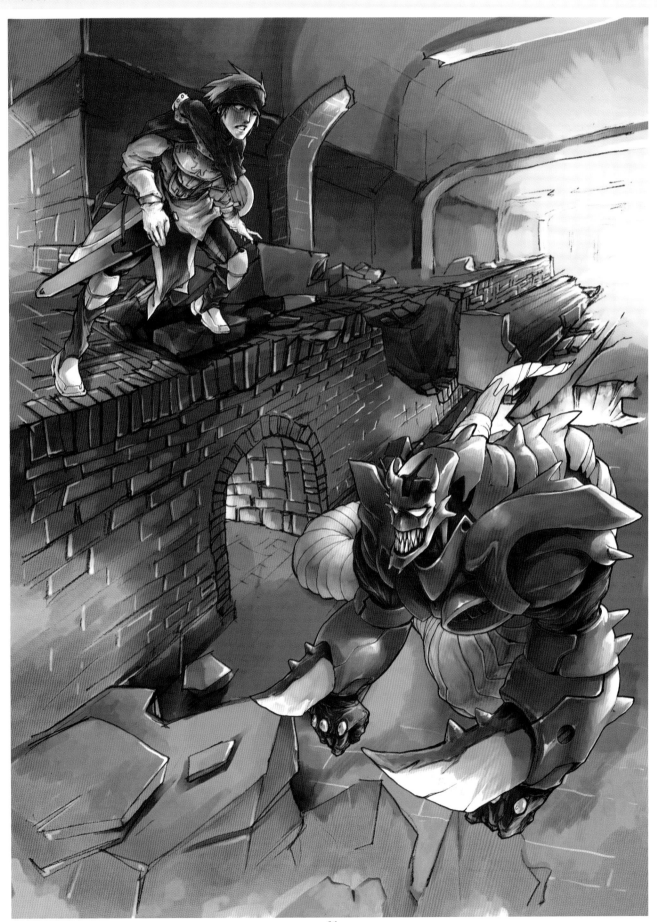

# 城市中的群架

我們很明顯地能看出這兩個人在幹什麼，現在需要把他們倆帶入一個與這場拳鬥相符的場景。我們需要一個惡劣的環境，比如一個煙霧彌漫的酒吧，或者是慌髒的、有老鼠出沒的巷子。畫面的結構應該配合人物的動作。

### ①動態

畫面的結構並不需要多麼煞費苦心，因為畫面本身已經就很動感了。近距離格鬥的人物組合意味著他們的身體有可能重疊。在這幅畫中，Rik揮出的左拳在Steel手臂的前面，而Steel伸出的右腳在Rik右腿的前面。兩個不同的動作在畫中起作用，Rik在揮拳，因此所有動作都集中在他的上半身。他的雙腳穩穩地踏在地上。從結構上看，他的身體是平衡的。在對比之下，Steel的身體被斷定是不平衡的並且跌倒的角度，顯得很誇張。這馬上就暗示要使用對角線結構，也就是Steel的身體會跟隨畫面的對角線視角（圖中的藍色線條）。因為大部分動作都集中在畫面的上半部分，空出畫面下半部分，以便Steel的身體跌倒於其中會顯得更合理（圖中的紅色箭頭為示）。

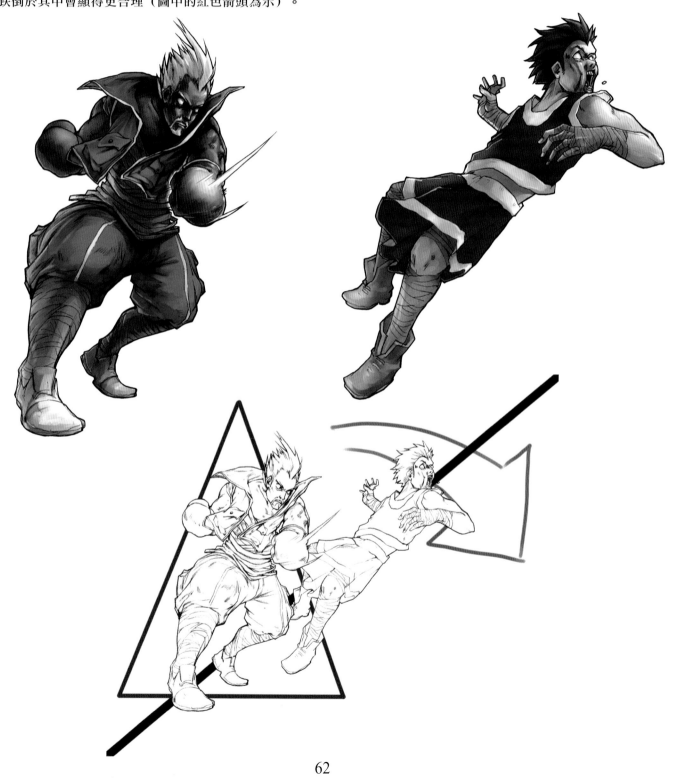

②構圖

　　在空餘出來的右下角空間中似乎需要加入一個前景物體來平衡畫面上半部分的動作。我們現在只放了一個普通的暗色形狀在那裡。在人物後面會有一大塊結實的東西，比如說一堵牆就會呈現出與畫面中的動作相反的平靜表面。我打算加入一些運動線，這些運動線將與牆面及血滴相衝突。我還選了淺一點的角度來看。在人物之間有很多戲劇化的成分，並不需要在背景中加入額外誇張角度來加深影響。Rik的角度暗示了這幅畫的視線為高視線，這就要求我們在背景中加入其他內容時需要多注意。畫到這裡，我決定人物可能會需要多一點點的移動空間，所以當我在畫顏色草圖時，我會縮小尺寸來畫。

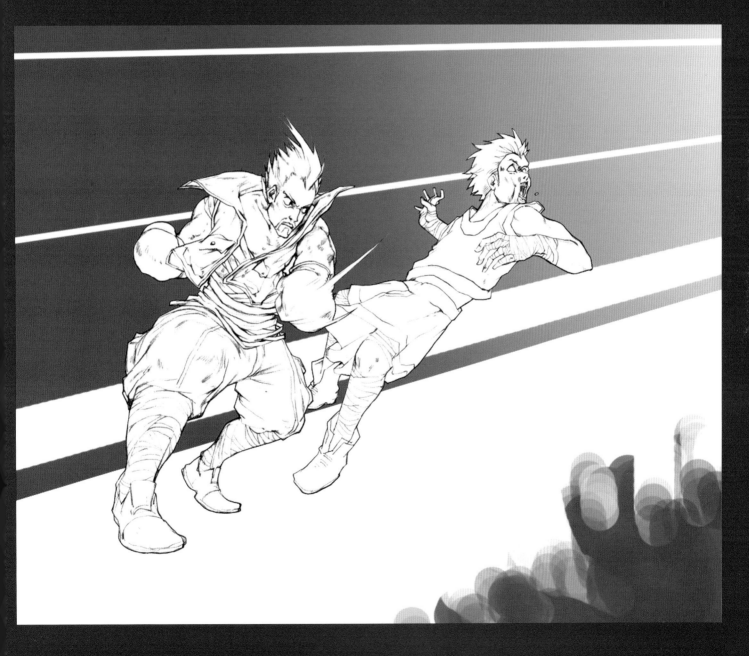

## 設置場景

在創作這樣的敍事型場景時，我們需要考慮該在畫面中放些什麼。在畫面中放入的每一種元素和它所產生的效果都要單獨考慮，加入一個小物體會給場景帶來巨大的不同的影響和這種影響所傳達的資訊。電影導演和動畫師把這一點稱為場景的設置。

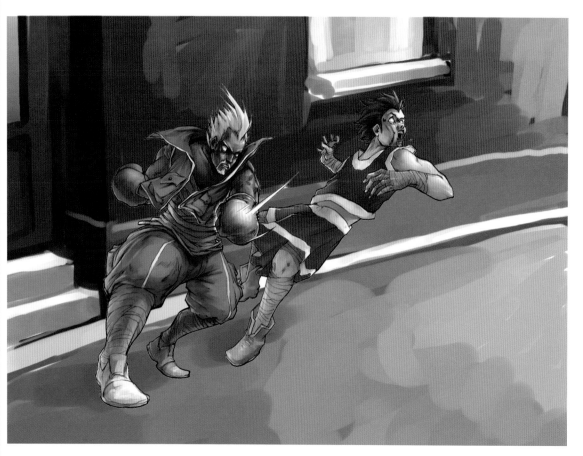

**場景1**

在這裡，所有我們能看見的就是兩個男人在一條巷子裡打架。我們可以猜測到誰是壞人。在漫畫中，紫色和綠色通常和壞人聯繫在一起。但是這只是個猜測，因為沒有太多其他的資訊可供參考。

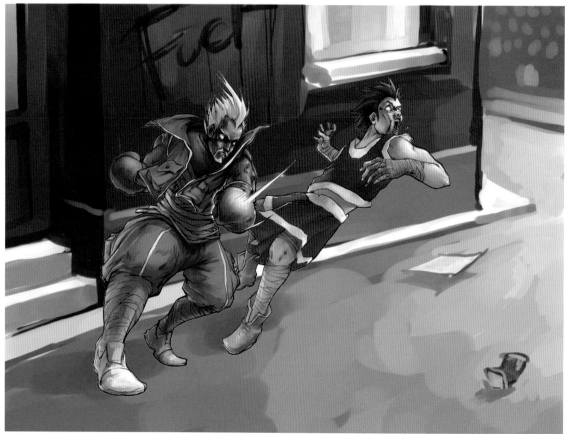

**場景2**

我們在畫面右邊加入了一些建築物，以提供在這條巷子外的一些生活畫面。加入這幾部分細節馬上就告訴觀眾，這條巷子是在一個較大的市區，而且是夜晚時分。這些細節也解開磚塊的距離，也給畫面多加了一層深度。刻畫牆上的一些文字還有一些撒在地上的垃圾，傳遞場景的污穢感覺，但是觀眾也許還想瞭解更多。

**場景3**

　　就像一束花一樣簡單的附加物可以完全改變場景的含義。現在，這幅畫看上去就是在揮拳的那個人是壞人，並正在襲擊一個完全無辜的人。

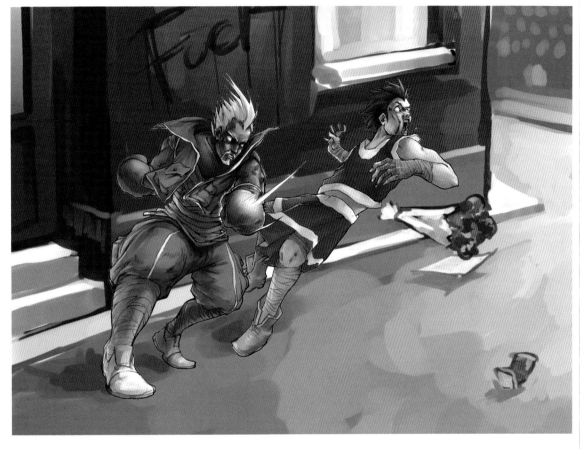

**場景4**

　　在場景中加入另外一個人物也可以改變畫面的含義。當這場景是為了電影拍攝而設置的，那麼打鬥看上去就顯得不十分認真了。

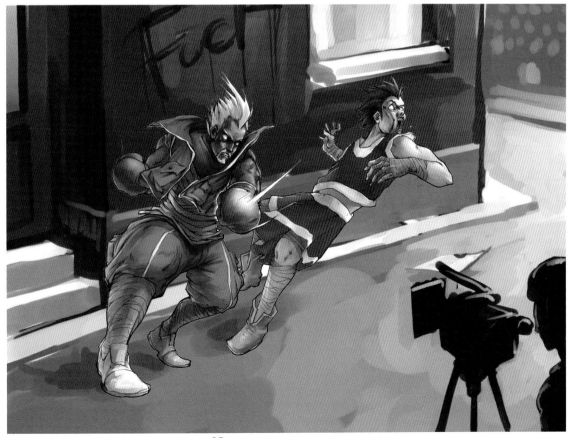

③最終顏色草圖

　　當然了，我們並不想在截稿時的畫面中有花兒或者是一個攝像機。一個垃圾箱和一些垃圾碎片更適合打破那塊空缺的空間，也能給畫面增加污穢的感覺。在前面放花的位置放一把刀就排除了任何關於誰是壞人的疑問。我比較喜歡刀子朝著垃圾箱丟的感覺，它就是屬於那裡的！現在，做最後一個漫畫處理，用一個聲音效果來增加那一拳的重量。

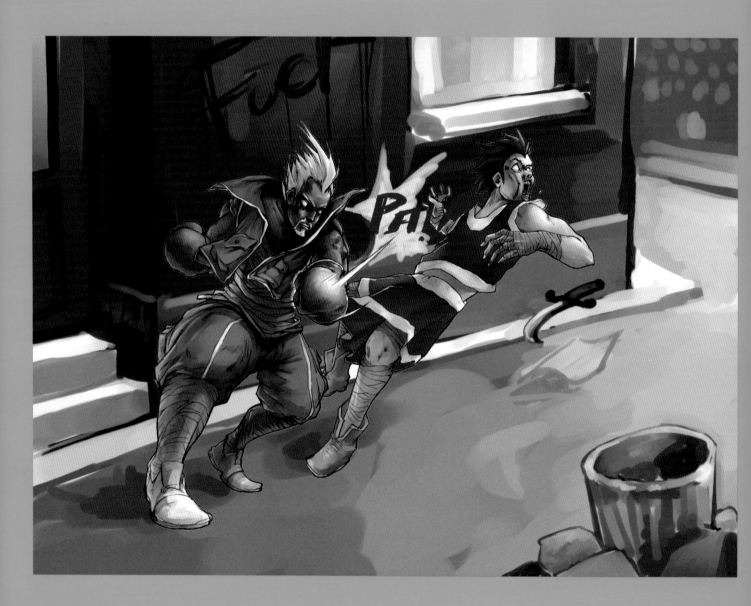

### ④背景線描繪

給像這樣一個場景著墨是很直接的工作。線條應該比較粗糙、雜亂，所以在畫的時候沒有必要用尺。牆上和地面上各種粗糙的標記可以加入有趣的質感和摩擦。畫中的一些垃圾可以直接讓畫面看上去很有骯髒感。

### ⑤附加物

因為我要用電腦給圖畫上色，所以我把聲效和刀分開來畫。它們可以應用於不同層面，也可以在人物都就位之後很精確地給它們定位。我會在本書後面更詳細地告訴你如何做刻字。

### ⑥彩色背景

從色彩角度說，這幅畫的場景的確很成熟。潮濕地表上的光和倒影的平衡並不十分容易達到。這就是先畫好顏色草圖之後，其餘的工作就簡單起來的好例子之一。隨著顏色和光度最終的敲定，添加刻字並效仿不同風格就是很有意思的工作了。

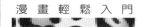

⑦**完工**

　　在放置人物和刻字時，要調整兩者的位置，直到兩者看上去很協調為止。調整位置之後，我加入了人物及刻字在地面上的陰影和反射，通過試驗得出的動作模糊效果以強調動作本身。刻字周圍的白線使刻字的視覺效果很清晰。我決定在人物身上不用任何強光處理，因為他們自身已經很醒目了。

# 第五章 漫畫鏡頭

　　到目前為止，我們已經接觸過了眾多不同的漫畫風格，並且也看了很多描繪敍事風格的單張圖片的方法。這裡，我們將會研究如何使獨立圖片組合起來並講述一個可以延伸的縝密的故事。用另外一種説法就是，如何創作漫畫書的各單元。

　　我將用如何畫漫畫書的第一頁作為開始來引導你，然後會告訴你如何畫扉頁，其中給你展示圖片本身的魅力，不會加入任何對話部分。

　　絕大部分故事都會有一個均勢或平靜的開始，之後會有一些事情發生來打破這種均勢或平靜。餘下的故事就是通過一系列的努力來克服混亂，恢復平衡。

　　但是在準備拿起鉛筆開始繪畫前，我們需要一個場景和一份草稿來開始工作。

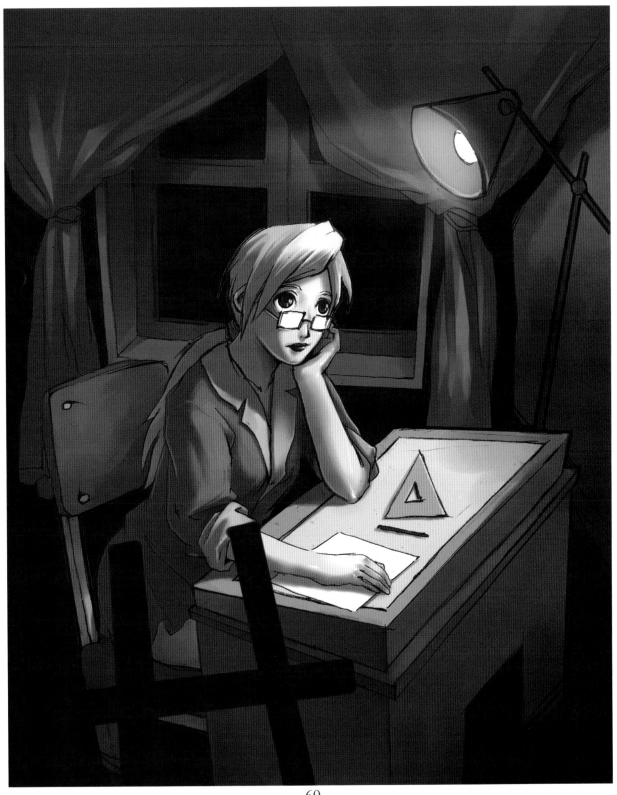

## 故事梗概

Daisy和Duke去了一個山莊，使他們能專心於最新的漫畫故事創作。他們的木屋建在野外，離最近的市區都有數公里遠。Duke出門去找一些日常用品，留Daisy一個人在木屋。然而在幾幅畫裡，有個什麼東西潛伏在樹林裡，在漫畫書中他們被叫做分格，目的是傳達故事裡有什麼事情即將發生，以達到一個混亂的最高點，激起讀者足夠的興趣去翻頁。

## 連環漫畫

設計連環漫畫版面的第一步是確定每一格應該包含的資訊，並且根據哪些格的畫面應該進行來決定畫面的順序。這被稱為故事板。這些畫應該很簡單，也不需要很長時間畫好，沒有其他人需要看到這些畫，所以只要你看得懂就可以。

### 第一步

第1、2、3格畫展示出環境，它們通過木屋的窗戶逐步的告訴我們在發生什麼事情。在第4格，我們發現我們並不是場景唯一的觀察者。接下來我們意識到前3格也是這個神秘的人物隨著他離木屋的距離越來越近而看到的事物。第5格畫面強調在格3中暗示的平衡，也展示了Daisy的人物細節—她在做什麼以及她是一個人在屋裡的事實。在第6格中，神秘人物洩露了他的存在。Daisy做出反應，她的表情隨之轉為恐慌。在第9格中，我們看見她被嚇到的樣子。事實是我們仍看不見激起我們好奇心的侵入者的樣子。

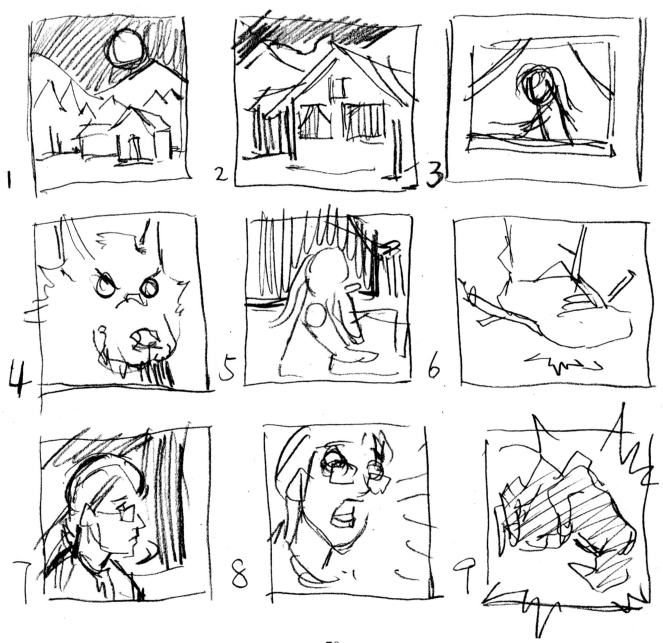

## 第二步

　　現在我們需要為每一格畫來選擇最佳的形狀、大小和構圖。你心中理想的圖片不太可能完美無缺地與彼此配合，妥協是為了每一格畫都能保持它的優點並符合於整體頁面設計。

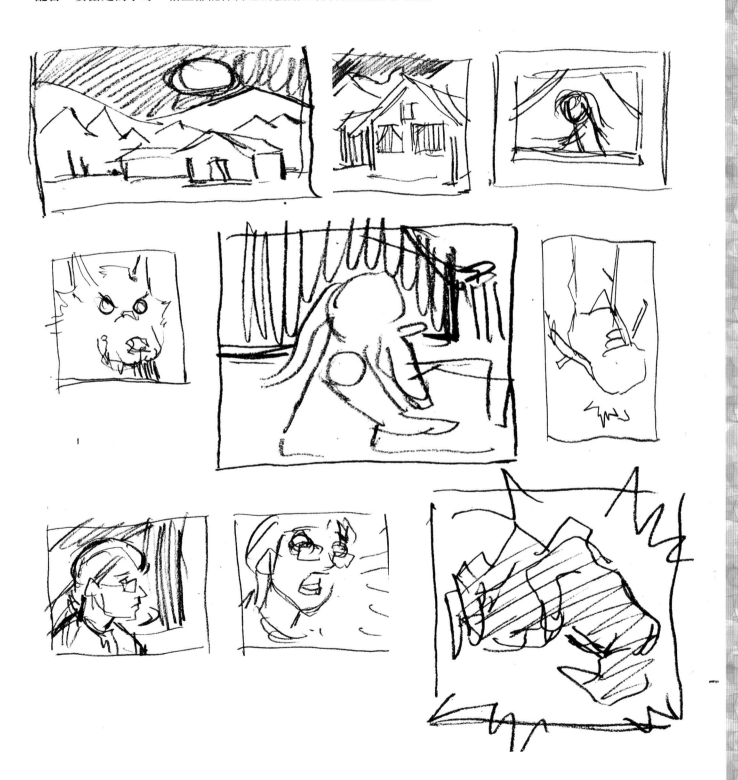

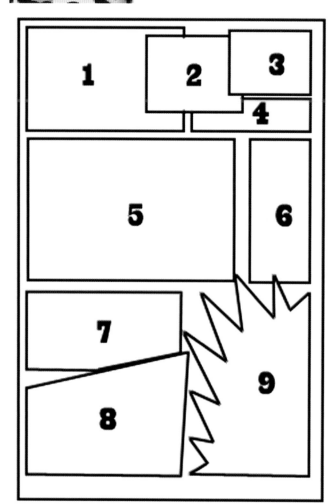

### 第三步

可以通過調整格子的形狀、大小和位置來讓它們更適合於彼此。這幅圖上的格子對於一個草圖設計來講就很不錯。

### 第四步

務必要記住的是定稿作品中格子的顏色和亮度是什麼樣子。在這個故事中，一半格子的場景發生在戶外，一半是在室內。戶外場景的畫面會著重墨，上的色也會比其他的畫要重。這就給我們帶來一個問題，所有暗色畫面都在同一頁的同一角。

**第五步**

　　為了平衡頁面的亮度，我們改變了一些格子的排版。

**第六步**

　　重新安排格子的形狀，我們可以看到這些後來的調整使得頁面更平衡，就像我們在畫單頁畫時，整體構圖是高品質作品的要素。

第七步

　　在我們開始畫故事板中的鉛筆素描前，我們決定給分格畫作一些改變。在最後一格畫中，我們想一隻張開的手也許會比一個拳頭看起來更讓人害怕，而且聲效的加入也會強化這個動作。

　　我們用一支硬質鉛筆畫出這組草圖，然後用一支軟質鉛筆畫細節部分。

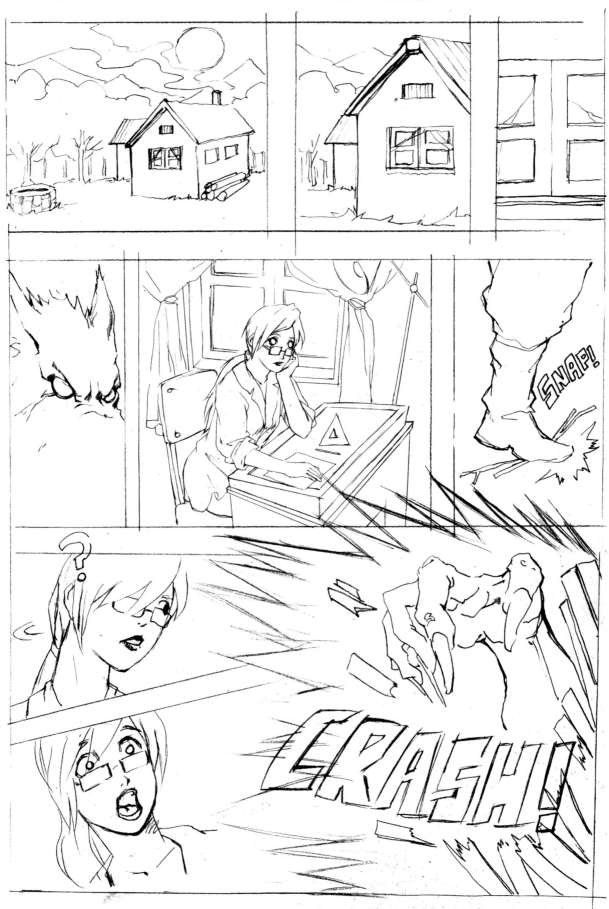

第八步

在這頁圖中，我們修飾邊緣線和一些細節，這樣使畫面看起來更正式了。

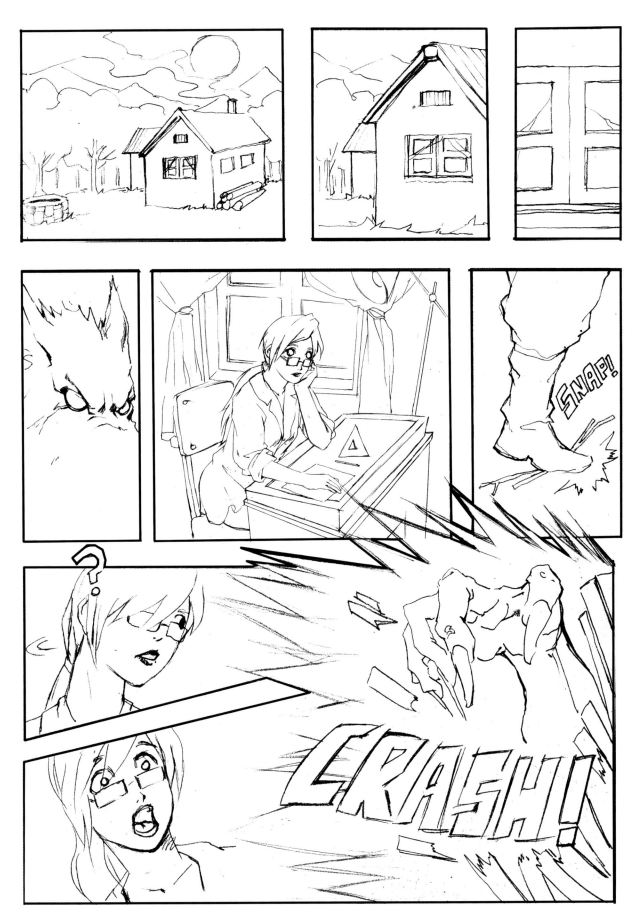

### 第九步

用一支粗筆加粗部分線條，然後在戶外場景的格畫中加入純黑色提升興奮感。我們還在畫面連接處用了黑色以給頁面製造一種連接設計。我們也提供了聲音效果以突破這些格子。這種簡單的技法能使頁面多樣化並具有趣味性。

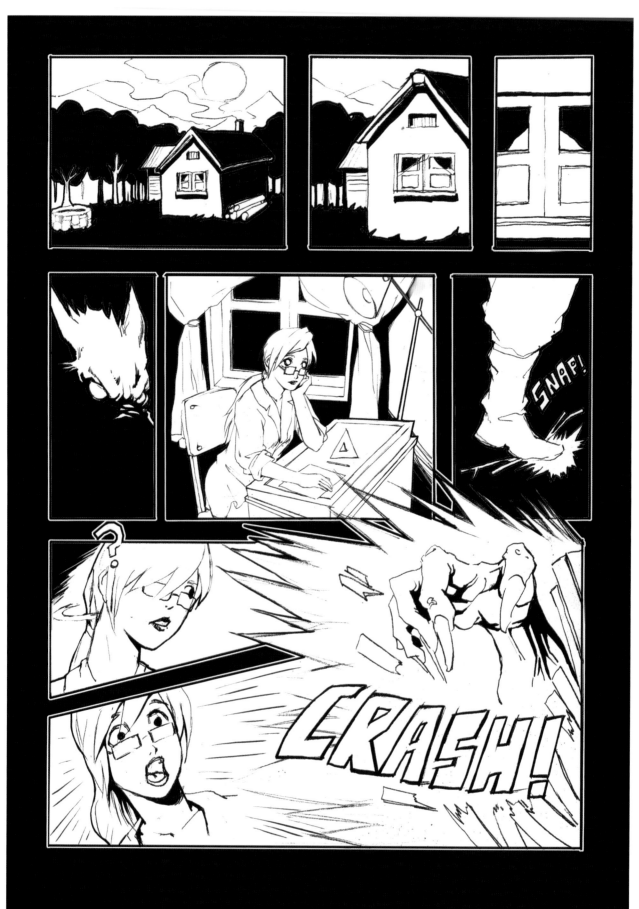

**完稿**

　　就某種意義上來說，很多色彩都是我們給上一頁中的畫著色時決定的。在這裡，重要的是保持戶外畫面和室內畫面的距離。冷酷的暗色的陰影與暖的亮的顏色形成反差。

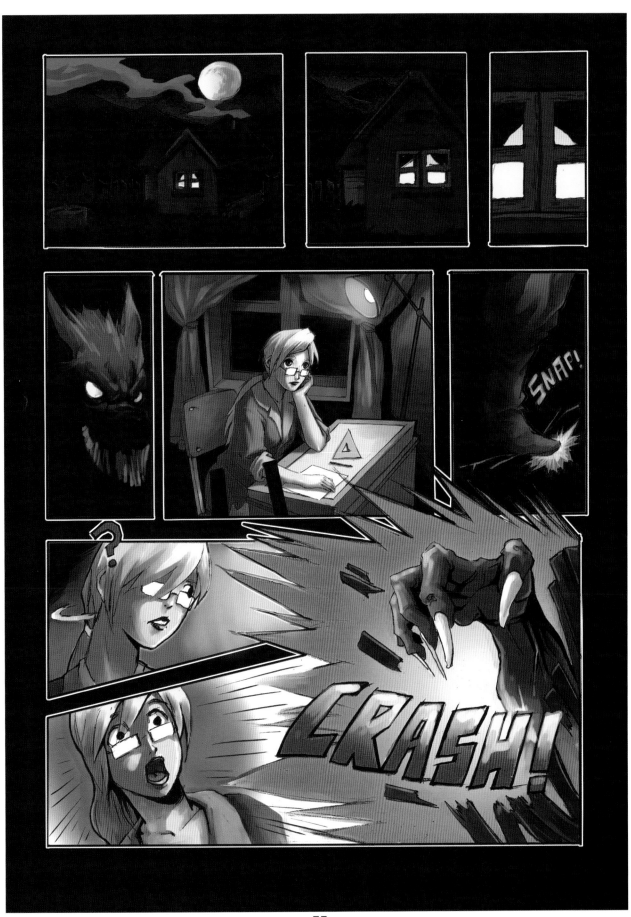

　　總之，這就是我們的前言頁面的故事。現在需要一個扉頁來真正獲得讀者的注意。在看我的扉頁圖之前，讓我們先看看在你的圖片中加入文字會有什麼樣的效果。

### 刻字和聲效

　　在本書第74頁，打鬥場景中的附加單字誇大了那一拳的影響。這種手段被稱為聲音效果，並且在漫畫中被廣泛使用，在有些漫畫書裡，基本上每頁都會用到。這裡，我們簡要地看一下在你的漫畫作品中，可以透過設計和文字的定位應用的效果。

### Bang 1, Bang 2

　　Bang是漫畫中比較典型使用的辭彙，那種聲音和意思相同的字，但是就其文字本身而言，並沒有足夠的戲劇性的漫畫效果。一開始，它需要先寫下來，或者用一種合適的風格畫出來。經過較好設計和放置的刻字沒有粗略比例的，傾斜的或重疊的刻字有效果。在這種情況下，一個驚嘆號就是個好點子。

　　文字的意義會根據上下文和文字本身所表達的意思而有所不同。在這些例子中，完全相同的字看上去卻發出不同的聲音。先看第一個，這裡發出的聲音似乎是被雲朵包住了，而且像是個單調的爆炸聲。第二個Bang，外形暗示這是一個更尖的聲音，比如一個沉重的打擊聲或兩個物體相互碰撞的聲音。

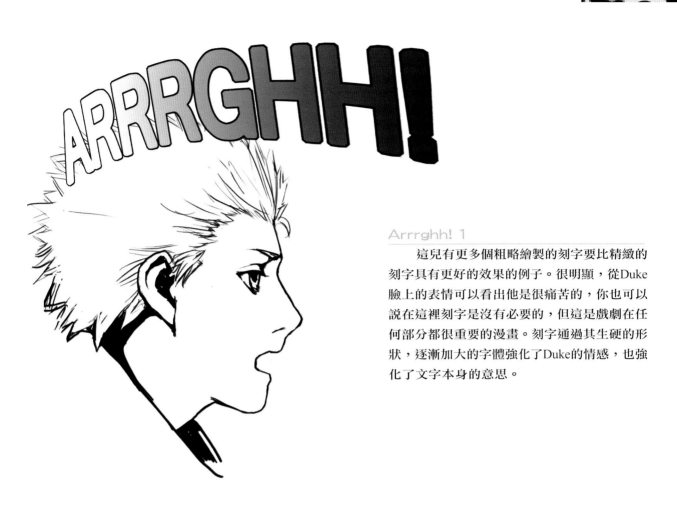

### Arrrghh! 1

這兒有更多個粗略繪製的刻字要比精緻的刻字具有更好的效果的例子。很明顯，從Duke臉上的表情可以看出他是很痛苦的，你也可以說在這裡刻字是沒有必要的，但這是戲劇在任何部分都很重要的漫畫。刻字通過其生硬的形狀，逐漸加大的字體強化了Duke的情感，也強化了文字本身的意思。

### Arrrghh! 2

同樣的字，卻有著不同的感情。給字體用一種更擺動的形狀，還有Duke臉部表情的改變，Arrrghh!變成了一個因恐慌而哭喊的意義，而不是因為出於痛苦之意。

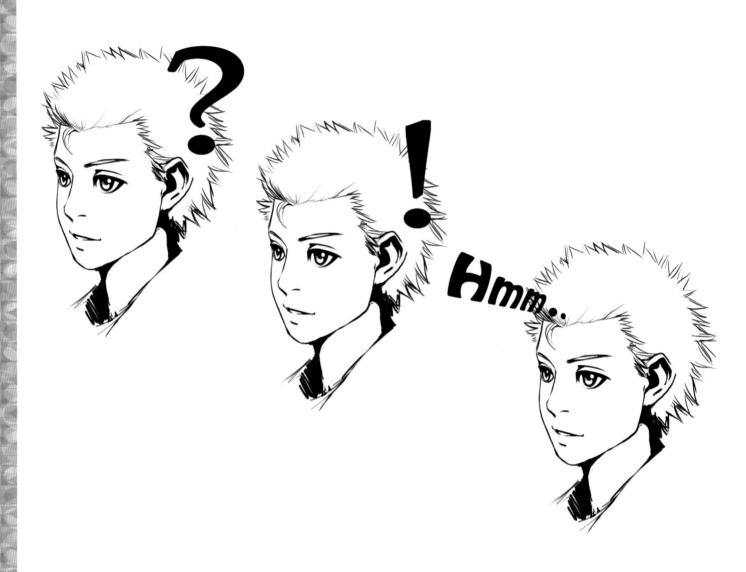

### 使用象徵

　　刻字不僅是用於表達聲效的，更微妙的表達可以從經過考慮而使用的文字和象徵中畫出來。在這裡，Duke帶有疑問的表情可以有三種解釋方法。每一種的涵義都不是聲音，而是想法。

## 設計一個標誌

現在，我們看過了通過簡單的畫一些聲效能達到的效果，我們來考慮一下你需要花更多時間在設計上的應用。

### ① 商標線

這是我們為Daisy這個漫畫人物設計的商標。設計它需要通過幾個階段的發展來讓我意識到Daisy的個性：溫柔的，全面發展的，而且是有不同角度的和動感的。

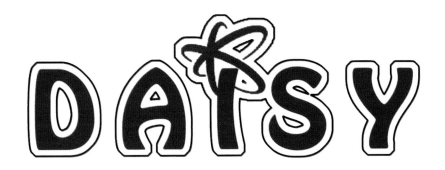

### ② 商標外型

商標設計好之後，還有很多關於最終描繪的決定要做。在這次試驗中，我們給商標上了純紅色，然後加了一個輪廓，很漫畫。你在畫的時候，要確保這個外形輪廓總是與文字的寬是相同的，也別忘了在文字之間的裡側都是要有空隙的。

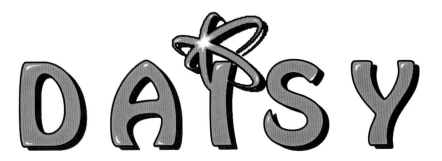

### ③ 商標陰影

另外一種常用漫畫刻字技巧是下落陰影。要達到這種效果，你需要兩個和輪廓形狀相同版本的刻字。其中一個與另一個抵消，並用更深一點的顏色進行上色或加陰影後，它給人的印象是影子在提起刻字。在這個例子中，我還加入了幾處基本的強光處理來增加光和陰影的暗示。

## 扉頁

在前面的練習中，我們的場景設置為連環漫畫的第一頁。現在，我們會告訴你如何設計故事的扉頁。就像電影或電視劇一樣，漫畫書的緊張氣氛通常在介紹書名前就建立起來了。

## 梗概

這張圖片應該是透露真相的時刻，也就是我們第一次看見入侵者的時候。這就有效地過渡到故事的下一格畫。這幅畫應該傳達Daisy的困境和逼近的危險，這些我都是用一些大概的素描表示的。

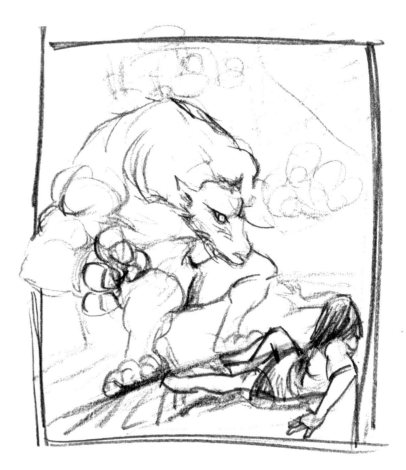

**草圖1**

我們想借此機會來表達兩個人物之間的不同尺寸，但是野獸在這幅圖中占了太多空間。這樣的構圖在更小一點的格子中效果會好，但不是在這裡。

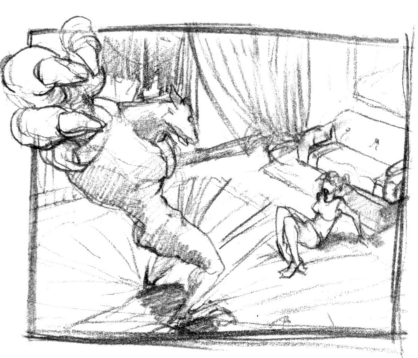

**草圖2**

這張圖的效果能好一點是因為野獸巨大的身體可以作為刻字的簡單背景。Daisy看上去也在得當地擔心著，但我想我們應該看到更多野獸的臉部。

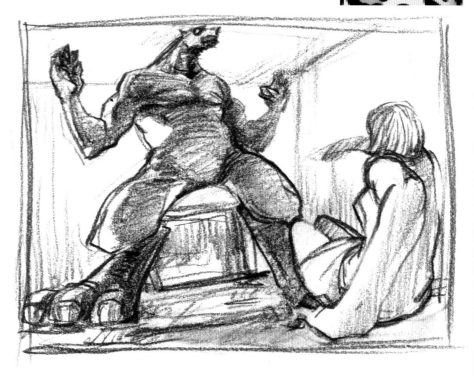

草圖3

陰影對於製造神秘感是很有效的，但我覺得在扉頁中並不適合這樣做。我倒是喜歡Daisy的姿勢，所以我們從另外一個角度來看看這幅圖。

當你在創作自己的人物時，試著使用一個朋友的髮型和雜誌中的服裝觀點。也可從電視上的動畫人物身上借鑒一點特色。

草圖4

這樣就好多了。野獸和Daisy都為全景。野獸的大小也是顯而易見的，他們周圍的空閒空間也可以展示一些背景細節和房間的混亂。

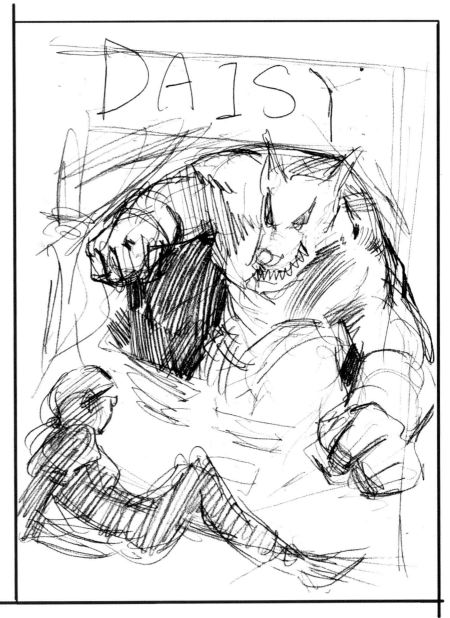

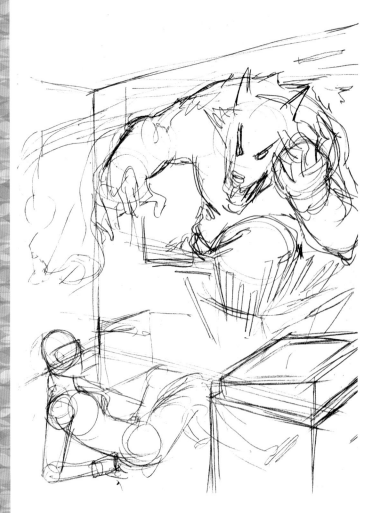

### ①鉛筆畫

當我們知道要把人物放在畫的哪個位置之後，我們決定素描出這幅畫以加入一些衝擊力。這會改變畫面的角度，讓野獸高出Daisy更多，以至於她在角落縮成一團。在這個階段，我只關注如何用硬質鉛筆粗略素描出的基本形狀和角度。

### ②加入細節

Daisy和野獸的表情為畫面加入了嚴酷的影響，所以我們在他們的表情上也花了些時間。我們在畫中加入了些傢俱和野獸闖進來時弄壞了的板條。這些加入的細節都是用一支軟質鉛筆在極粗略的導線上畫出來的。

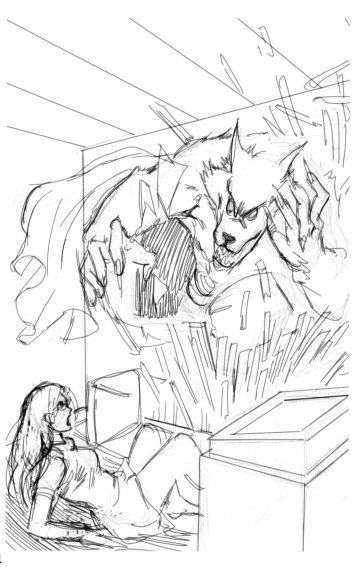

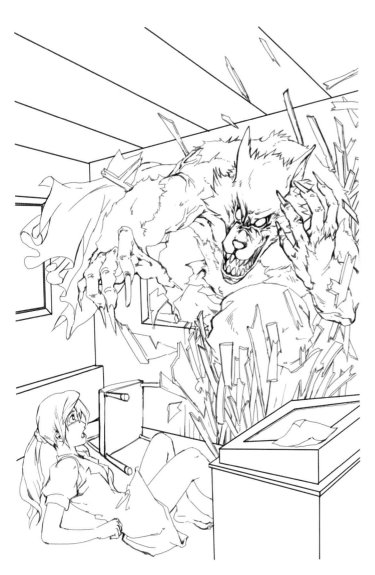

### ③簡單的墨線

在我們對我的鉛筆素描感到滿意之後，我們用黑色軟筆、顏色筆和鋼筆仔細地給最終線條著墨。當墨水乾了之後，我擦去所有的鉛筆印。

### ④完成的墨線

在這兒，我們把線條都加粗了，並且也加黑了一些地方，尤其是野獸的眼睛。現在，圖就可以上色了。我要打破電腦著色，分成簡單的階段，使得你也可以用你的圖片產生類似的效果。

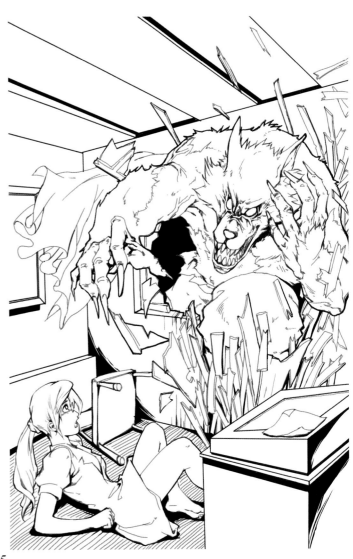

## 掃描和準備

畫好最後的墨線之後,你就可以開始掃描了。最好是用高解析度,600dpi,灰階。這等一下會形成儲存線,並能排除你的掃描器可能會使畫面脫色的風險。當你進入Photoshop之後,把解析度減到300dpi。這是你要列印時所需的最大解析度,並且大尺寸的畫面只會讓你的電腦速度變慢。然後把圖片轉換成RGB格式(在圖像模式中)。這是個檢查你作品的好時機,清除污點和不完美的地方。用橡皮擦工具來做這些,要確保你的背景色是白色的,選中所有(Ctrl+A)並且用剪切(Ctrl+J)加入新圖層。把此圖層的混合模式設為多層模式,命名為"線稿",然後鎖定。你以後不會再需要碰到原始作品。

### ⑤—⑥第一層色

從你黑白畫面之下的圖層開始加入相同的顏色。你要先把所有白色區域弄掉。在我們的第一個實例中你可以看到,木屋牆面溫暖的棕色為主色。我用套索、油漆桶和魔術棒為這片最廣闊的區域上色。在第二幅畫中,我用了深棕色來大概地覆蓋地板的顏色。用套索工具選中此區域。如果把圖片放大很多的話,你會發現這樣處理起來會更容易,還要用多邊形套索工具作為選中工具,用油漆桶作為填充工具。

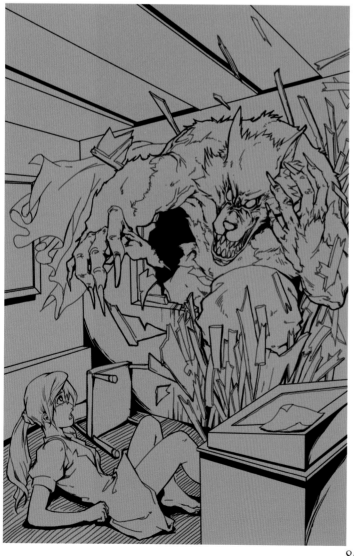
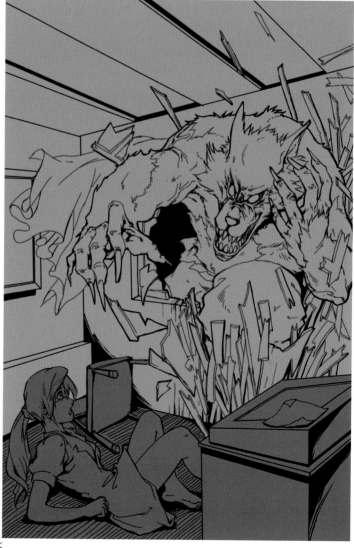

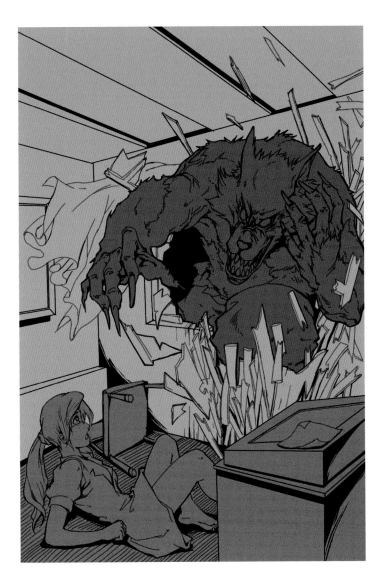

⑦**第二層色**

　　選中下一個最大的要上色的區域。你可以用油漆桶來填充顏色，或者用影像>調整>色相飽和度（Ctrl+U）也可以。我決定給這個像狼一樣的生物以深色制定它毛皮的顏色。建議：在畫完粗略選中的區域後，你可以按住Alt鍵，用魔術棒反選任何一個想加入不同顏色的區域。

⑧**填色**

　　當你做完所有純平顏色之後，把這些圖層合併到一起，命名為"填色"並鎖定。你不會再需要改動這個圖層，但是一會兒會證明魔術棒是很有用的。新建一個圖層。從現在開始我們會在這個新建的圖層上工作，儲存檔案。（你一直都按時儲存吧？）

⑨明暗法

　　現在是加入一些陰影的時候了。這一部分我們會用到快速遮色片。點擊快速遮色片按鈕，畫一塊你想作為陰影的地方出來。不要擔心會越線，我們馬上會解決這個問題。

　　要檢查你剛剛所做的這些動作，要處於快速遮色片狀態（仍是Q或者調色板工具上的按鈕）。你會看見剛剛選中的那一塊圖片，如果想要選擇更加羽化的效果，你可以使用更軟的刷子。現在，你可以去"填色"圖層，用Alt+魔術棒來清理你所選中的區域，就像剛才所做的那樣。之後回到現在工作的圖層，使用影像>調整>色相／飽和度來加入你喜歡的陰影，或者直接用油漆桶給它上色。

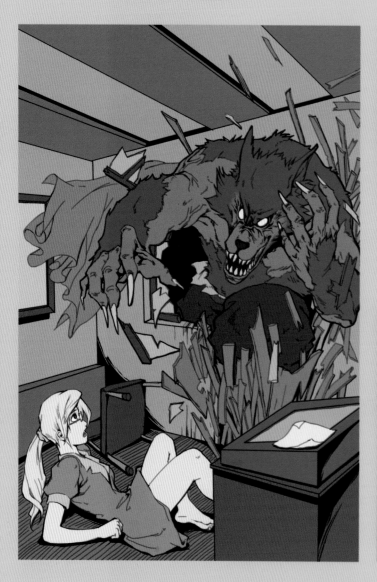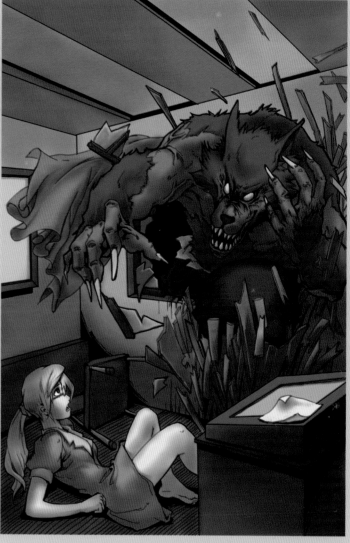

⑩強光效果

　　如果你想很準確地控制強光部分的效果，可以放大圖片，用套索工具選中想要的形狀，然後用色相飽和度為其上色。我就是用這個方法給Daisy的頭髮上色的。在本書的大部分圖片裡，我用的是改淺顏色的加亮工具，這種加亮工具可以柔和地使顏色變淺。如果你喜歡更具畫家氣質的陰影，可以使用加亮工具和魔術棒去掉工作區域的顏色。

　　你所完成的作品現在就可以列印出來了。

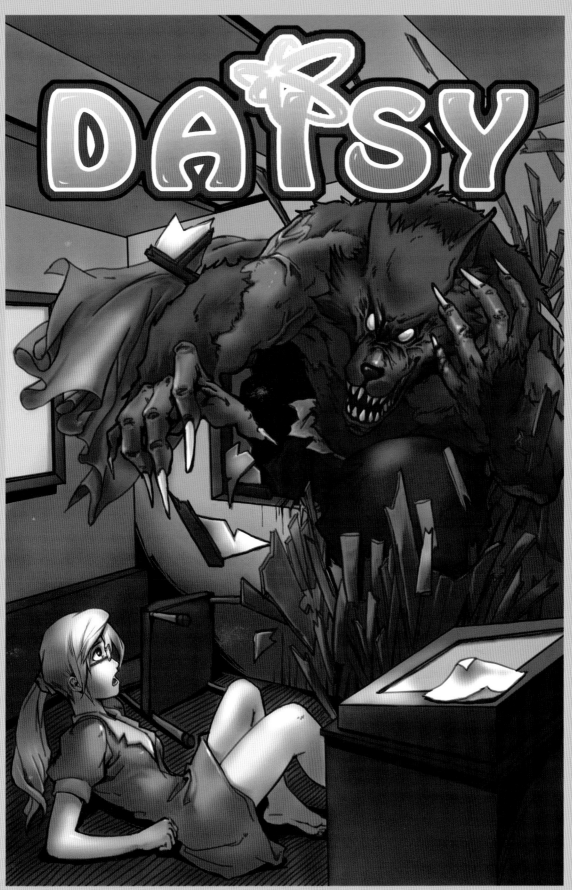

以上這些就是漫畫繪畫的技巧。本書中所有的場景都需要好的人物畫來修飾，所以練習人物畫是很嚴肅的事情。這套書的其他幾本書可以協助你，如果你跟隨其中的介紹去畫漫畫男性、女性、機器人和在行動的怪獸。現在你嘗試了開始畫連環漫畫，你可以用故事板畫出接下來將會發生的事情，或者用故事板創作自己的探險歷程。你可以從周圍的世界中找到靈感，你可以用新聞或故事展開故事情節，故事中的人物可以是你認識的。無論在什麼時候，當你想到一個主意時，把它草草地記下來或素描出來。就算你不能馬上想出可以拿來做什麼，也許在你有了更多的點子之後，就知道如何把這個點子加進去。

Duke, Daisy和Magnus已經給了你許多提醒。現在，輪到你成為你的漫畫命運大師了。享受這個旅程吧！

這本絕好的專業漫畫藝術家所使用的高級技巧，會使你的繪畫技巧提升到更高層次。創作人物很有趣，但在你把他們創作出來之後，你會想為他們創造一個可以生活於其中的世界。如果你想完全發揮你的天賦，還有太多需要瞭解的戲劇特效。翻開這本書，你會瞭解到：

（一）設計可以配合不同人物風格及其漂亮的背景：從可愛的鄰家女孩到墓地野獸；

（二）用單張圖片講述故事：從大膽都市格鬥到未來主義；

（三）連環漫畫：從最初的場景設計到彩色定稿；

（四）使用刻字和聲效。

創作具有想像力的世界，以及場景的每個階段都包括在這本漫畫高級技巧書中。使你能夠在繪畫中加入新意，使人物融入最合適的場景生活。

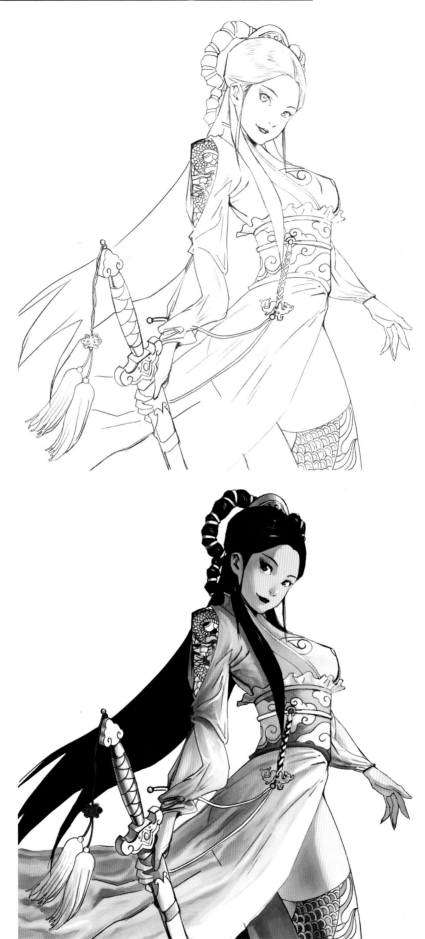

國家圖書館出版品預行編目資料

漫畫輕鬆入門 / 健一、張曉波著. -- 新北市
　新一代圖書, 2011 . 05
　　面；　公分

ISBN　978-986-6142-12-3（平裝）

1.漫畫 2.繪畫技法

947.41　　　　　　　　　　　　　　100004749

# 漫畫輕鬆入門

作　　　者：健一、張曉波

發　行　人：顏士傑

編輯顧問：林行健

資深顧問：陳寬祐

出　版　者：新一代圖書有限公司

　　　　　　新北市中和區中正路906號3樓

　　　　　　電話：(02)2226-3121

　　　　　　傳真：(02)2226-3123

經　銷　商：北星文化事業有限公司

　　　　　　新北市永和區中正路456號B1

　　　　　　電話：(02)2922-9000

　　　　　　傳真：(02)2922-9041

印　　　刷：五洲彩色製版印刷股份有限公司

郵政劃撥：50078231新一代圖書有限公司

定價：280元

繁體版權合法取得・未經同意不得翻印

授權公司：江西美術出版社

◎ 本書如有裝訂錯誤破損缺頁請寄回退換 ◎

ISBN：978-986-6142-12-3

2011年5月印行